正统 白描技法 入门教程

飞乐鸟 著

人民邮电出版社

北京

图书在版编目（CIP）数据

正统白描技法入门教程 / 飞乐鸟著. -- 北京 ：人
民邮电出版社，2023.7
ISBN 978-7-115-61420-9

Ⅰ．①正… Ⅱ．①飞… Ⅲ．①白描－国画技法－教材
Ⅳ．①J212.1

中国国家版本馆CIP数据核字(2023)第061353号

内 容 提 要

本书是一本正统白描绘画技法入门教程，适合零基础爱好者、中国画初学者阅读，也适合作为相关教育机构的教学参考指南。

全书共六章。第一章至第二章为白描的基础知识，第一章主要带领读者了解白描并介绍了绘画工具与材料的使用方法；第二章讲解了画线的基础技巧与练习方法。第三章至第五章为实践案例，分别以花卉、鸟兽、鱼虫为题材，用详尽的绘画步骤和清晰大图讲解了正统白描的绘画技法。第六章为提升章节，讲解了气韵生动的表现方法。

本书采用大开本来展现绘画方法，语言生动易懂，还配有"绘事答疑"板块，是一本让读者看得清、看得懂的白描绘画教程。

◆ 著　　　　飞乐鸟

责任编辑　刘宏伟

责任印制　周昇亮

◆ 人民邮电出版社出版发行　　北京市丰台区成寿寺路 11 号

邮编　100164　电子邮件　315@ptpress.com.cn

网址　https://www.ptpress.com.cn

天津翔远印刷有限公司印刷

◆ 开本：889×1194　1/16

印张：9　　　　　　　　　　　2023 年 7 月第 1 版

字数：146 千字　　　　　　　2023 年 7 月天津第 1 次印刷

定价：49.90 元

读者服务热线：(010)81055296　印装质量热线：(010)81055316

反盗版热线：(010)81055315

广告经营许可证：京东市监广登字 20170147 号

前言

学习国画，离不开学习白描。白描是一种只用墨线勾勒轮廓的绘画方式，实际上它更应该是一种感受物体表面轮廓起伏的途径。白描是国画最原始的形式，原始氏族时期的洞穴壁画就是其雏形。它是中国人智慧的结晶和对美学不断认知与探索的产物。

从战国时期的《人物龙凤帛图》，到吴道子、李公麟，再到今天，白描在国画历史中一直扮演着不可或缺的重要角色。无论是练习运笔，还是学习国画结构，白描一直都是最佳的训练手段。

近年来，国画的受欢迎程度越来越高，但我们似乎慢慢忘却了白描这种朴实无华的训练手段是多么重要。经过我们大量的求证，证明白描对学习国画依然有着巨大的帮助，一些善于染色而不善于塑造形体的国画初学者，学习白描一段时间后进步神速。所以，我们编写了这本国画白描技法教程。

本书除了教大家如何画好白描以外，更重要的是让大家学会将画白描时的探索与思考成果运用到更广阔的领域中。白描画的多种形式及其展现出的物体结构与轮廓的关系，有益于绘画技法的精进，能令我们在国画及其他绘画类型的创作中更加游刃有余。

所以，不妨现在就拿起笔，静下心，从最基本、最原始的线条开始，学习这经典而又实用的绘画技法——白描吧！

飞乐鸟

目录

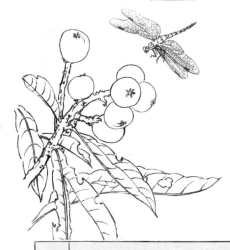

第五章
白描鱼虫实践练习

第六章
气韵生动的白描表现技巧

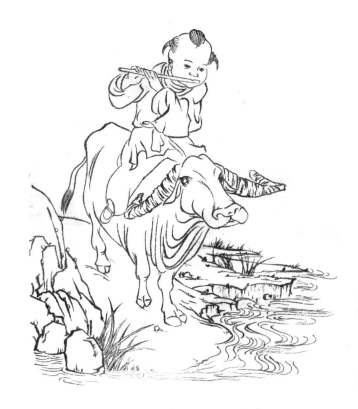

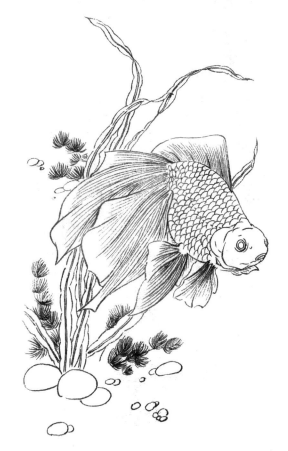

梨花，浅色花朵的塑造 · 46

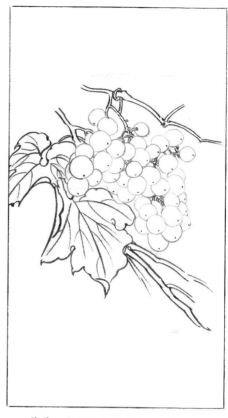

葡萄，线条的轻重对比 · 57

山茶花，用线条体现空间感 · 60

八哥，翎羽的描法 · 70

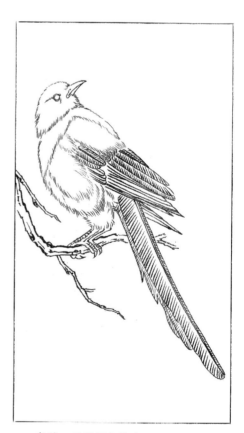

喜鹊，不同颜色的处理 · 72

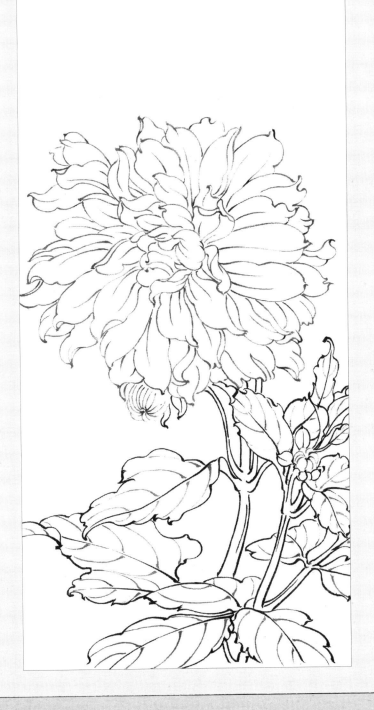

第一章

不施藻饰的纯朴——认识白描

白描画历史悠久，在漫长的国画历史中，它扮演着至关重要的角色。它不仅是人们对美好最朴实的表达，更是人们探索和思考这个世界的方式。那么在这一章里，我们就先从最基本的角度去认识白描，认识最基本的中锋、侧锋、藏锋等运笔技巧，认识各种学习白描所需的工具，以及工具的挑选方法。

体会白描画的精妙

白描画的历史

白描画作为国画技法的一种，是单以不同墨色的线条来勾勒描绘物象的一种画法，以此来烘托物象的鲜明生动，其画面古朴、典雅、不藻修饰。

战国时期

《人物龙凤》是我国早期的帛画，此画作者采用白描画法，线条精练简洁，部分线条又带点写意的韵味，属于白描画早期的经典作品之一。

战国 帛画《人物龙凤》

汉代

汉代壁画在白描画法的历史上有着重要的地位。《卜千秋墓》壁画中线条的用笔轻重、粗细、虚实等都做到了恰到好处。

汉 壁画《卜千秋墓》

唐代

唐代的文化、经济极为繁荣，作为绘画艺术的一个高峰时期，白描画也达到了一个新的高度。此时出现了阎立本、尉迟乙僧等大家，可谓群星璀璨。

唐 吴道子《送子天王图》

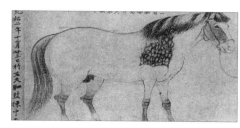

宋代

宋代同样是绘画历史上的一个高峰时期。李公麟的《五马图》运用线条的起伏与墨色的变化，表现出了马的不同形象和质感。

宋 李公麟《五马图》

元代

元代工笔画较少，多为写意水墨文人画。钱选的这幅《洗象图卷》运用了游丝描的技法，线条工整，连绵转折，顿挫有力。

元 钱选《洗象图卷》

明清时期

明清是水墨文人画的鼎盛时期，工笔白描更为稀少。左图为吴伟所作白描画，他师法唐宋，强调线条的韵律感和精确性。

明 吴伟《武陵春图卷》

勾线笔，白描画之工具

勾线笔是用于绘制白描画的专用笔，它和平常所用的一般毛笔有些区别，主要的区别在于笔杆和笔刷。

勾线笔的特点

笔杆：相较于一般毛笔，勾线笔的笔杆更细。

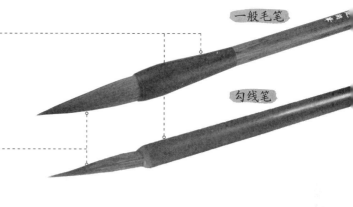

一般毛笔

勾线笔

笔刷：勾线笔的笔肚更窄，意味着蓄墨能力较低。

笔尖更长，更便于勾勒线条。

勾线笔在使用时需要反复蘸墨。合理利用笔尖行笔作画，是使用勾线笔的关键。

各式各样的勾线笔

勾线笔根据材质和形制的不同，可分为很多种类。以下是比较常见的几种以及它们之间的区别。

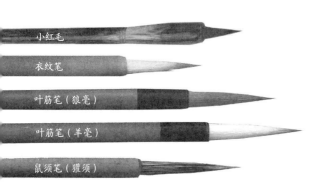

小红毛
衣纹笔
叶筋笔（狼毫）
叶筋笔（羊毫）
鼠须笔（獾须）

蓄墨能力

羊毫蓄墨能力优于狼毫，同时笔肚宽的笔蓄墨能力更好。

弹性

狼毫的弹性优于羊毫，勾勒出的线条更加流畅和有质感。

小红毛

用于描绘树枝和相对较粗的线条。

衣纹笔

用于勾勒衣纹线条，表现褶皱。

鼠须笔

用于毛发质感的表现。

叶筋笔

用于勾勒叶脉。

勾线笔的基本使用方法

如何用勾线笔画出细如发丝的线条？使用勾线笔时应该用哪一部位发力？下面我们就来学习勾线笔的基本使用。

我们已经认识了勾线笔，那么在绘画的时候，勾线笔是怎么使用的呢？怎样画出粗细不一的线条呢？下面我们一起来看看。

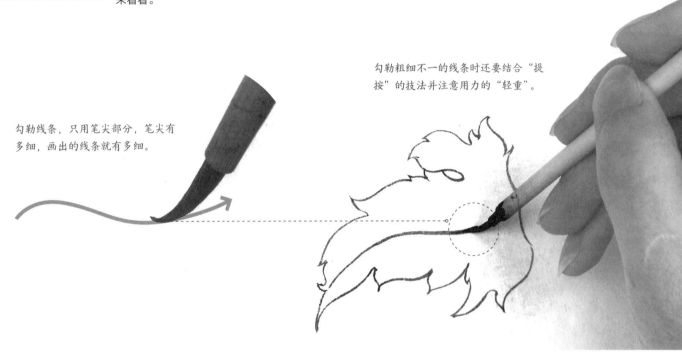

勾勒线条，只用笔尖部分，笔尖有多细，画出的线条就有多细。

勾勒粗细不一的线条时还要结合"提按"的技法并注意用力的"轻重"。

勾线笔的握笔姿势 学习国画，最基本的就是握笔的姿势。毛笔的握笔姿势自古以来有很多，它们是由书写形式的不同而产生的。接下来我们就学习一下现在普遍认同的"五指执笔法"。

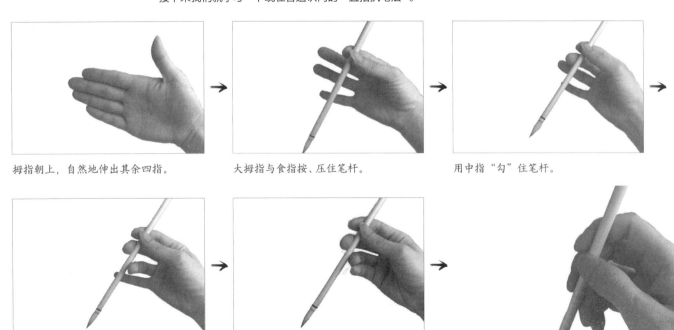

拇指朝上，自然地伸出其余四指。

大拇指与食指按、压住笔杆。

用中指"勾"住笔杆。

无名指"格"笔，给笔杆反向的力。

小指"抵"住无名指，小指不要接触到笔杆，适当调整姿势。

运笔的用力点
线条的长短、方向不同，白描画运笔的方式是不一样的，用力点也是不一样的，它们有着各自的技巧。

画相对较短的羽毛轮廓线条。

手指与手臂保持不动，手腕不要太用力，轻轻地压住纸面。

用手腕发力，以腕为定点顺着移动，手臂保持不动。

画羽毛中间较长的线条。

手指与手腕保持不动，手肘稍微上抬，离开纸面。

以手肘为定点发力，顺着线条走势运笔。

画羽毛边上的线条。

手腕与手肘保持不动，手指轻轻地按压住毛笔。中指发力，顺势向下画出撕毛。

勾线笔的日常保养
由于勾线笔的笔尖细且尖，所以对于勾线笔的保养，我们需要注意笔尖的损伤。

清洗。清洗勾线笔时只需轻轻地用水泡一泡，不要太用力洗涮。

吸净。清洗完后用纸巾吸干多余的水分。

平放。平放在笔架上，避免笔尖受到损伤。

合理运用笔锋

书法中有"八面出锋"的说法，绘画里也会用笔锋的变化来丰富画面。在认识笔锋的变化前，我们先来看一看毛笔到底锋出何处。

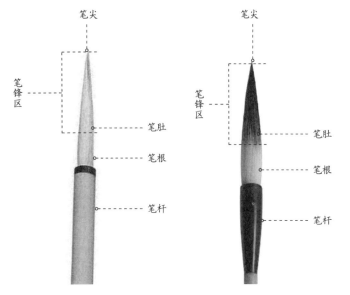

笔锋区：此处是使用最多的地方，调墨、调色多用笔锋区。

笔尖：毛笔锋颖处，此处使用较多。

笔肚：毛笔蓄墨的地方，合理运用笔肚可分出墨色变化。

笔根：这是与笔杆相接的地方，画写意画时会用到此处。

常用的笔锋

笔锋在勾线笔的使用中非常重要，一幅好的白描画，各种笔锋的结合是必不可少的。下面就来看看常用的3种笔锋。

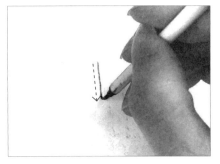

中锋

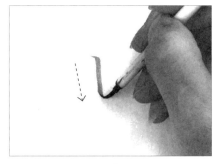

侧锋

藏锋

常用的白描画起笔方法

在运用笔锋作画时，起笔、收笔尤为重要，它们的变化也是最为丰富的。下面就来看看两种常用的白描画起笔方法。

中锋起笔。笔杆垂直，让线条两边齐平，线条有立体感。

藏锋起笔。笔锋欲下先上，不露笔尖，线条浑圆有力。

笔锋的运用 根据画面的需要，为了表现不同的质感，需要运用不同的笔锋。

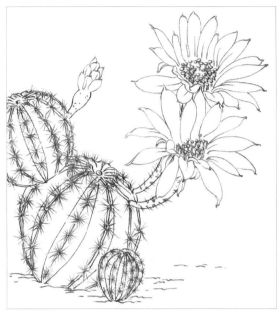

例如这个白描仙人球，它的球茎、小刺、花朵，以及地面的质感都是各不相同的，有软与硬、纤薄与饱满的区别。

所以，球茎部分多用稳定的中锋画弧线，以表现饱满之感；小刺部分以侧锋起笔，快速转为中锋并收笔提起，表现其笔直尖锐之感；而花朵部分，则以慢速纤细的中锋弧线结合，画出它的纤薄轻盈之感。

笔锋的中侧、藏露等变化可以表现软硬、锐钝等质感。再看下方竹叶的表现，使用不同的笔锋绘制出不同的线条，表现出了竹竿、竹枝的软硬变化，以及竹叶叶尖和叶尾的不同质感。

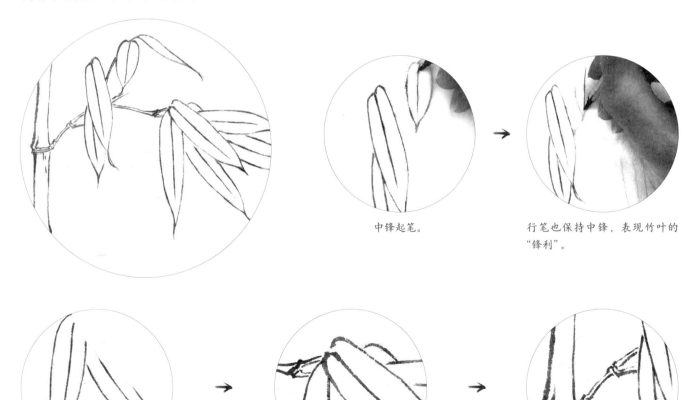

中锋起笔。

行笔也保持中锋，表现竹叶的"锋利"。

此处竹叶的起笔与收笔皆运用中锋。

这组竹叶运用藏锋的笔法起笔。

竹竿、竹枝部分的线条半边运用侧锋、半边运用中锋，表现出竹竿阴阳面的不同质感。

墨行素牍，纸墨的使用

宣纸的种类

纸作为绘画的材料之一，种类有很多。宣纸是我们在学习国画时必不可少的一种纸，而单是宣纸就有很多不同的种类，一起来看看吧！

不一样的宣纸 按照绘制技法的不同，可把国画大致分为写意画与工笔画。宣纸作为作品的载体，它们会不会也有不同呢？接下来，我们就来观察它们的区别。

放大局部可以看出有墨洇出，这种洇墨力强的纸称为"生宣"。

不会洇墨，可以层层叠加色彩，产生类似"工笔"的效果，这种不洇墨的纸叫作"熟宣"。

熟宣的挑选 白描画一般要求线条光滑顺畅，所以通常选择不洇墨的熟宣。那么应该怎么挑选熟宣呢？

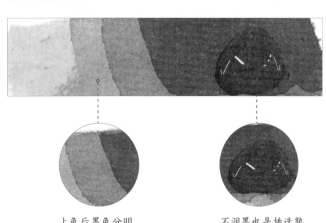

熟宣具有不洇墨的特性，所以画线时用墨可以饱满一些，这样便于画出均匀的色调变化，优秀的显色性是宣纸的一大评价标准。

上色后墨色分明的熟宣为佳。

不洇墨也是挑选熟宣的必要条件。

云母宣

蝉翼宣

墨的种类

无论是绘画还是书法，"墨"都是不可缺少的材料。纸有不同种类，墨有没有呢？答案是有的，如古有墨锭，今有墨汁。它们又有什么区别呢？

墨的类型
墨锭通常有精致的图案与雕刻纹样，体现着我国传统文化的艺术气质。而墨汁的出现，更方便了学习绘画的人。

墨锭与砚台一同使用，使用时慢慢研磨，可使墨的颜色层次更加分明。

墨汁多是化工制成的混合墨液，使用方便，对于初学者来说十分节省时间。

墨的挑选
墨还有松烟墨与油烟墨之分，下面我们来看看它们的区别。

油烟墨多以植物油的精华制成，该墨黑且有光泽。

曹素功

宣和墨

松烟墨多用松木做燃料提炼而成，其色泽乌黑，光泽与油烟墨相比较差。

玄宗

一得阁

知识拓展

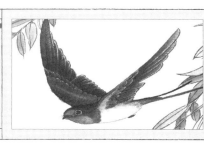

使用油烟墨绘制工笔画更佳，能使渲染效果更润、更亮。

松烟墨更适合书法写意创作，能让画面更"沉着"。

认识并运用墨五彩

国画颜色的表现历来用墨多于用色，墨经过调和可产生丰富的变化，展现出独特的魅力，这就是墨五彩。白描画是用线条通过墨色变化来表现画面的，对墨五彩的要求更高。

什么是墨五彩 墨五彩一词出自唐代张彦远所著《历代名画记》中的"运墨而五色具。"

焦　　　　　　浓　　　　　　重　　　　　　淡　　　　　　清

墨的调和 重墨与淡墨的运用在白描画里最为普遍。根据个人需要，可以在清水中加入墨调和，亦可在墨中逐渐添加清水调和。下面就来看看重墨与淡墨的不同调和方法。

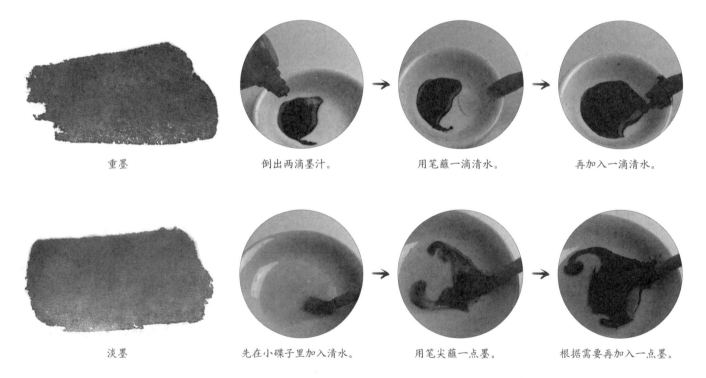

重墨　　　　　　倒出两滴墨汁。　　　　　　用笔蘸一滴清水。　　　　　　再加入一滴清水。

淡墨　　　　　　先在小碟子里加入清水。　　　　　　用笔尖蘸一点墨。　　　　　　根据需要再加入一点墨。

知识拓展

未加水的墨比较黏笔，不适合直接勾线，通常用于点缀画面。

清墨颜色太过浅淡，一般用于勾勒类似蜻蜓翅膀的线条。

墨的运用——山茶花

墨的五彩并不能随意乱用，而应该根据实物的颜色与质感选用不同的墨色。接下来，我们就以实物为例来讲解墨的运用。

花头为整幅画的中心，为了表现其娇艳、水润，此处用墨颜色不能太深，可以选择淡墨或清墨。

对于枝干部分，为了表现花枝的苍劲有力，也为了更明确地与花叶、花头有所区分，形成对比，可以选择浓墨。

用淡墨勾出花头。

叶子部分用了重墨进行勾线。

用浓墨画出枝干，可以再用焦墨进行点缀，让画面更有苍劲感。

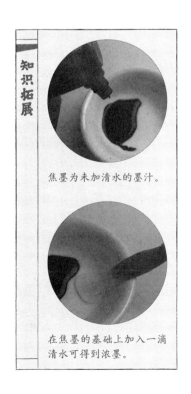

知识拓展

焦墨为未加清水的墨汁。

在焦墨的基础上加入一滴清水可得到浓墨。

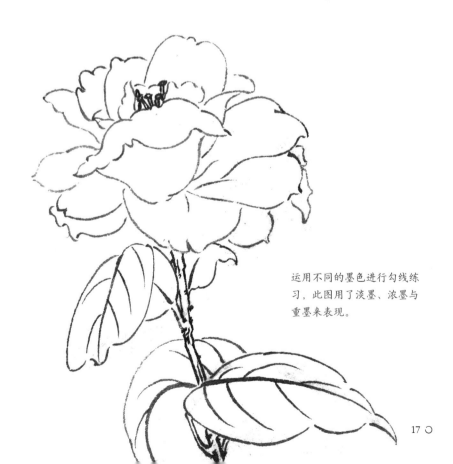

运用不同的墨色进行勾线练习，此图用了淡墨、浓墨与重墨来表现。

工具的挑选技巧

已经确定好工具的种类，具体应该怎么挑选工具呢？

毛笔：尖、圆、健、齐

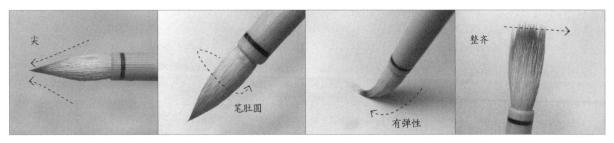

毛笔的挑选，不论是羊毫还是狼毫，未开笔时笔尖宜尖；开笔后，笔肚吸墨后宜"圆"；笔要富有弹性，当笔锋散开时整体应比较整齐。

宣纸：白、润

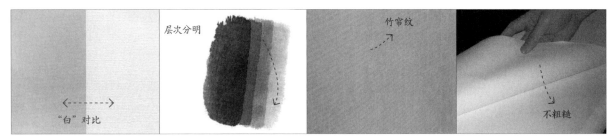

此处的"白"并不是越白越好，宣纸的"白"应"白而不亮"，要"通透"。墨色的表现应该层次分明不洇墨。纸要有清晰的"竹帘纹"，摸起来手感比较"润"，不粗糙。

墨：香、亮

 →

墨的选择，好的墨会有淡淡的墨香，太香或太臭都不是好的选择。墨锭的选择，除了清香，质地还要坚硬，色泽也应该"光亮"。

技法问答

问：画工笔画具体什么时候用狼毫，什么时候用羊毫？

答：羊毫相对于狼毫吸水性更好。一般来说，羊毫通常用于画面的渲染，而狼毫通常用于画面的勾勒与皴擦。

问：熟宣是不是越薄越好？

答：除了前面提到的要求，还应该保证纸质均匀没有渣滓，并不是越薄越好。

问：初学画画用墨汁还是墨锭好？

答：初学者建议用墨汁，能节省学习时间。当然，想尝试墨锭也可以，感受一下二者的不同。

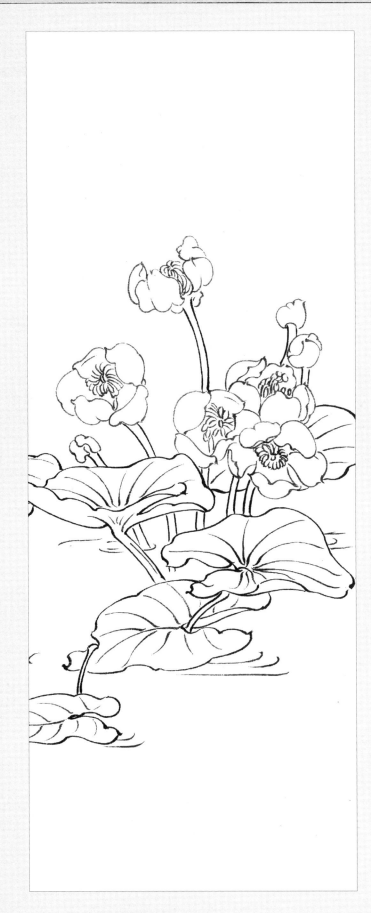

第二章

让单调的线条鲜活起来

一根根的线条看似是枯燥的，但一旦结合力度、速度、方向等变化，就能充满鲜活的生命力。其实这也是让线条鲜活起来的秘密。

在这一章里，我们就针对这几点，深入地学习如何让看似清淡的线条通过加入变化而充满无限可能。

画线基本技巧
让线条流畅的秘密

线条是白描画作中最重要的元素，直接关系到整个画面的美观度，要想画出完好、流畅的线条，就要掌握以下几个方面的技巧。

握笔的姿势 首先从不同角度认识并练习握笔姿势。

侧面

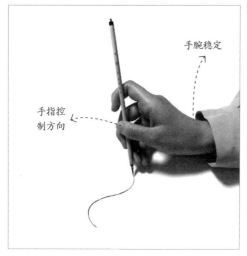

手腕稳定

手指控制方向

笔杆的摆动方向要和线条的走势一致。腕部基本保持稳定，带动手部运笔。

正面

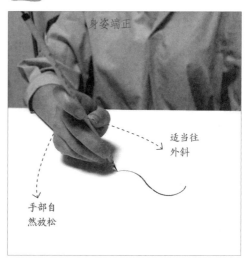

身姿端正

适当往外斜

手部自然放松

身体要保持坐正，画面才能一直保持端正。手掌向外适当倾斜，避免手指挡住笔尖，影响行笔。

运笔的要点 在下笔的时候腕部要有力，才能将墨均匀地铺在纸上。下面归纳了几种初学时容易出现的基本错误，并给出了指导建议。

力度过轻

误

下笔的时候如果力道微弱，接触纸面的只有一点点笔尖，画出的线条就会弱如游丝，这样线条会失去流畅的美感，时断时续。

力度适中

正

屏气凝神，将手腕的力由上至下传至笔尖，注意用中锋运笔，要向指定方向不间断地画线，一气呵成才能画出平直、顺畅的线条。

线条要保持顺畅，但并不是平平稳稳，一成不变的，一定的粗细变化也是一种美的表达。

力度均匀

误

在一个不规则形状物体的描绘中，如果没有粗细变化，就会显得过于死板，局限在条条框框之中。

力度变化

正

运笔的过程中根据实物的变化，改变手腕的力度轻重，从而使线条产生粗细变化，才能让画面生动。

下笔的时候要胸有成竹，犹豫和肯定两种运笔方式画出的画面有很大的不同。

下笔犹豫

下笔犹豫会使运笔力度不一，使直线产生抖动，曲线不够圆润，整个线条出现停顿或中断。

误

下笔肯定

下笔肯定、力度适中、变化自然，画出的线条就会粗细有致、顺畅美观。

正

运笔过程中手的速度不宜过快或者过慢，要根据线条的变化适当做出调整。

速度过快

在平滑的线条中运笔过快会使得笔触晦涩，见首不见尾，墨也不均匀，即过快的行笔会出现枯笔的情况。

误

速度适中

用中锋运笔，握笔的手保持稳定，速度不要有太大的变化，墨才能均匀地压在纸面上，从而画出平滑的线条。

正

运笔小窍门 以下整理了4种在运笔时的小窍门，可以帮助大家快速上手。————

抬起手腕行笔

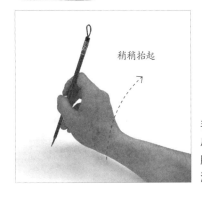

稍稍抬起

一

手肘可以放到桌面上，手腕尽量抬起。这是为了避免手腕与纸面产生摩擦，变得生涩而难以移动。

保持手部舒适

二

让手永远处于一个舒适顺手的状态，在画不顺手的线条时，尽量动纸不动手。

握长笔画长线

三

画长线时，可以把握笔的位置抬高一些。

握短笔画短线

四

画短线时，可以把握笔的位置降低一些。

线条的转折处理

在实际创作中，往往面临曲线的处理，在画曲线时，笔锋的转折变化尤为重要，正确的运笔会使整个画面变得灵动、立体。

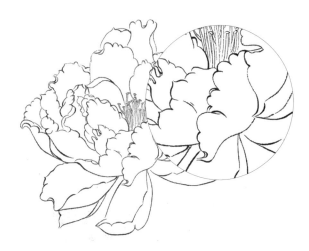

线条在转折时需要有粗细的变化，如上图中的牡丹花，用线条转折的变化表现出花瓣的弧度和立体感。

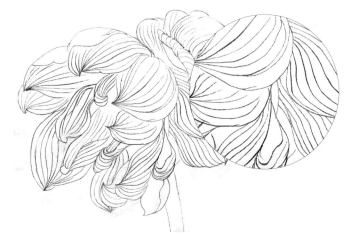

上图中这朵荷花，不论是花瓣还是纹路都没有明显的粗细变化，看不出笔锋的转折，整体画面没有立体感，花瓣纹理和轮廓区分不开。

运笔转折的技巧

线条在转折时，搭配力度的变化，能让线条更有表现力，具体的操作如下。

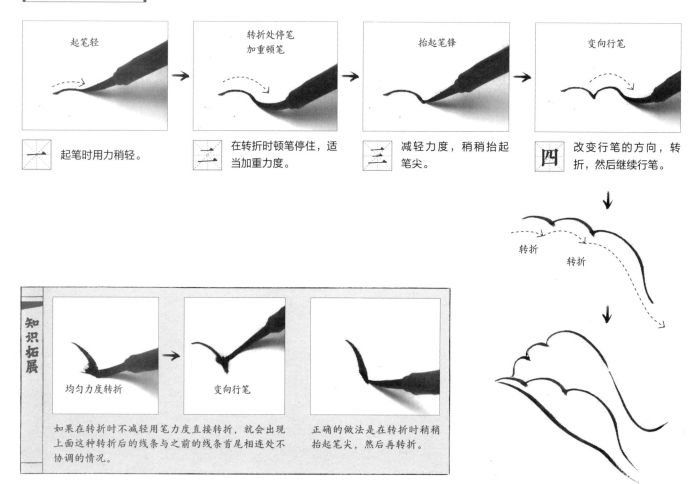

起笔轻

一　起笔时用力稍轻。

转折处停笔加重顿笔

二　在转折时顿笔停住，适当加重力度。

抬起笔锋

三　减轻力度，稍稍抬起笔尖。

变向行笔

四　改变行笔的方向，转折，然后继续行笔。

转折　　转折

知识拓展

均匀力度转折　→　变向行笔

如果在转折时不减轻用笔力度直接转折，就会出现上面这种转折后的线条与之前的线条首尾相连处不协调的情况。

正确的做法是在转折时稍稍抬起笔尖，然后再转折。

笔锋变化与线条的关系

笔锋变化是指在行笔过程中，不同的用力方向和笔锋朝向相互作用产生的不同效果，这与表现画面的质感息息相关。

中锋和侧锋 首先来认识最为常用的两种笔锋：中锋和侧锋。

中锋

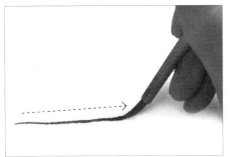

中锋是指笔锋朝向与运笔方向在一条线上，笔尖往后拖的一种行笔方式。

侧锋

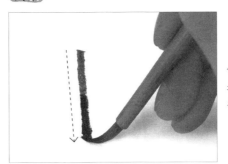

侧锋是指笔锋朝向与运笔方向垂直的一种行笔方式。

中锋的笔触较细，侧锋的笔触较粗，所以中、侧锋组合行笔，能画出粗细结合的线条。

中、侧锋的转换 在行笔过程中，需要自然转换中锋和侧锋，这是白描画里最常用的技法。

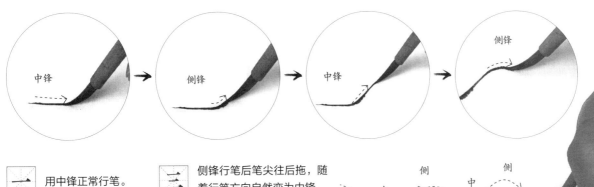

 用中锋正常行笔。

 侧锋行笔后笔尖往后拖，随着行笔方向自然变为中锋。

 不改变笔锋朝向，改变用力方向。

四 中锋、侧锋有节奏地转换，形成韵律感。

其他笔锋的使用

除了中锋和侧锋以外，在绘制白描画的过程中也有一些其他起辅助作用的笔锋。接下来就进行简单的介绍。

逆锋

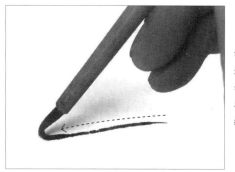

和中锋行笔方向一致，只是行笔时推动笔杆，使笔锋逆行，能画出较为粗糙的细线。

切锋

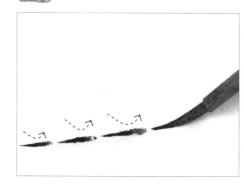

将笔锋压下后即刻抬起，就能画出与笔锋形状一致的笔触。

回锋

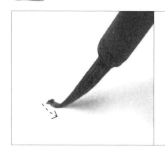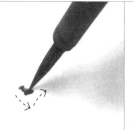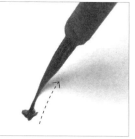

起笔时先往原本行笔的反方向行笔，一小段距离后，改为原方向继续行笔，这样能画出圆润的线条。

散锋

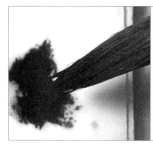

笔锋蘸墨后将笔锋在纸面上戳成散乱状，如此能勾勒出呈斑驳状质感的丝状线条。

笔锋的综合运用

在一幅白描画里通常会反复用到多种笔锋，例如下面的这只鸟。

根据线条的长短、粗细、质感等，选择对应的笔锋。每一种笔锋都具有其独特的笔触质感。

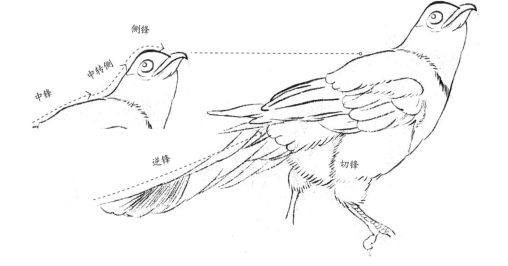

线条的变化关系画面的灵动

线条的虚实处理

一幅画中，线条一定要富有变化，它们关系到画面是否灵动，这其中就包括虚实变化。线条的虚实变化主要可以通过运笔的快慢和力度的轻重来表现。

什么是虚实

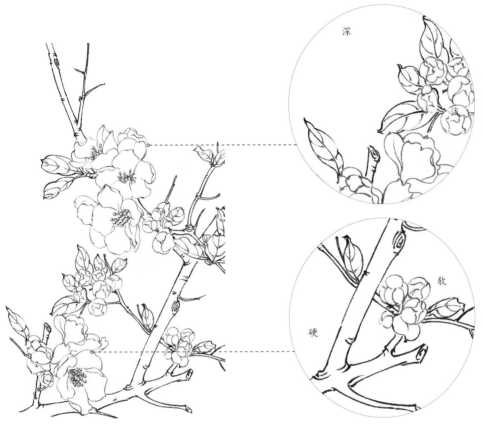

勾勒花朵的线条颜色浅，勾勒枝干和叶子的线条颜色深，所以花朵线条虚，枝干叶子线条实。

勾勒枝干的线条硬且直，勾勒叶子和花朵的线条软且柔，所以前者实而后者虚。

我们可以这样去理解，线条的虚实就是指线条的深浅、快慢、软硬以及精细度的区别。

虚实的作用

线条的虚实变化能让整个画面更加有表现力。虚实变化的线条一般有以下3种作用。

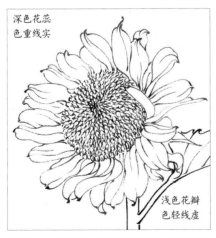

作用一：表现固有色的不同深浅，浅色用虚线，重色用实线。

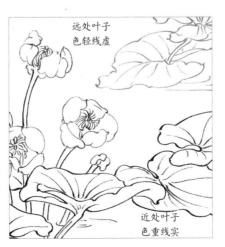

作用二：表现空间中的景深关系，虚线表现远景，实线表现近景。

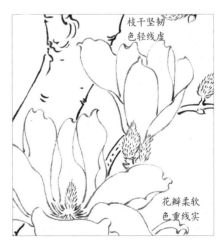

作用三：表现质感差别，柔软质感用虚线，韧硬质感用实线。

虚实线条的处理方法——桃花的实践 可以采取浓淡对比、粗细不一的方式来表现虚实。

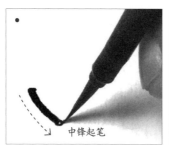

中锋起笔

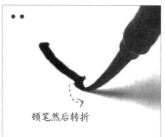

顿笔然后转折

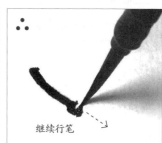

继续行笔

勾勒枝干，因为固有色深，并且质感坚硬粗糙，所以使用重墨去绘制。

蘸取重墨，中锋起笔，快速地行笔，表现枝干的坚硬质感，在行笔过程中穿插顿笔与转折，这是表现实线的方式。

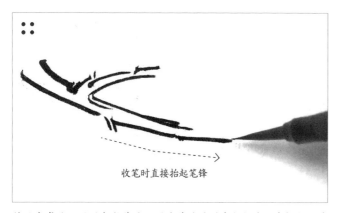

收笔时直接抬起笔锋

缓慢旋转

枝干完成后，开始勾勒花朵，因为花朵的固有色与枝干有较大的差异，所以可以采用虚线去绘制。减淡墨色，行笔均匀，力度稍轻，这就是表现虚线的方法。

接下来画花朵，其质地柔软，颜色也更浅，所以用淡墨去绘制虚线。

加入更多水分

快速行笔

根据空间关系，靠后的花朵的线条更虚。而叶子的质感和位置都比较居中，所以墨色比花朵稍深，行笔速度较快。

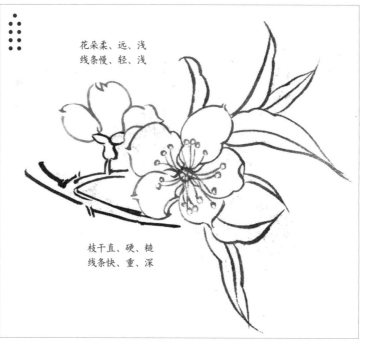

花朵柔、远、浅
线条慢、轻、浅

枝干直、硬、糙
线条快、重、深

最后，我们来总结一下线条的虚实效果是如何处理的。首先根据固有色来决定墨色，然后根据质感决定行笔速度，最后根据空间位置来决定运笔力度和墨色深浅。

线条的粗细变化

除了整个画面的虚实之分，还应该注意线条粗细的处理。粗细的变化，也是线条变化中的重要组成部分。

花朵、花茎需要用较细的线条勾勒，以体现花朵的轻盈和画面的精细。

茎秆和叶子这样的物体需要表现出坚挺感与厚度，所以使用了粗线条。

不同粗细的线条是用来表现不同物体质感差异的方法。

线条粗细的表现方法 那么线条究竟怎样才能画出粗细差异呢？这就需要我们在行笔过程中进行一些变化了。

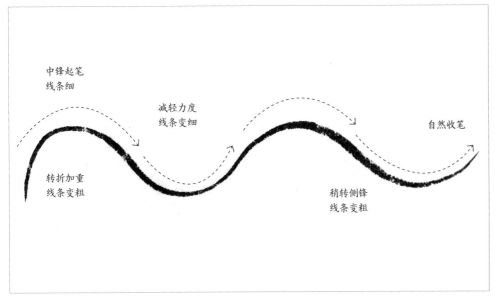

中锋起笔
线条细

减轻力度
线条变细

自然收笔

转折加重
线条变粗

稍转侧锋
线条变粗

通过左图可以看出，改变线条粗细的方法有两种：一是改变运笔的力度，下笔力度越大，线条越粗；力度越小，线条越细；二是改变笔锋的方向，中锋线条细，而侧锋线条粗。

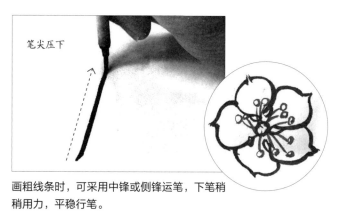

笔尖压下

画粗线条时，可采用中锋或侧锋运笔，下笔稍稍用力，平稳行笔。

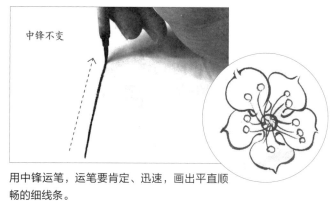

中锋不变

用中锋运笔，运笔要肯定、迅速，画出平直顺畅的细线条。

线条粗细的处理实操——叶子

针对不同的物体，在勾勒时粗细变化的位置也有所不同，下面以一片叶子为例，看看它的粗细变化。

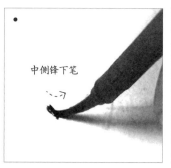

中侧锋下笔

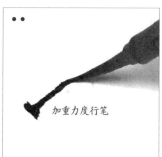

加重力度行笔

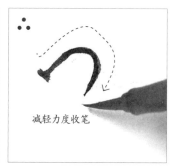

减轻力度收笔

轻

均匀加重

均匀减轻

轻

一般在勾勒大范围的轮廓线或质感较为粗糙的物体时使用粗线条，比如叶子的轮廓就用整体较粗的线勾勒。

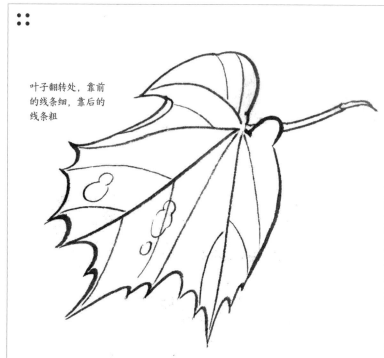

叶子翻转处，靠前的线条细，靠后的线条粗

整体上，叶子的轮廓线条更粗，同时富有变化。内部叶脉的线条更细，越是细节的线条越细。

线条的缓急顿挫

通过缓急顿挫的变化使线条具有一定韵律和节奏，只有这样才会丰富画面，使白描具有韵味。

较为柔软、轻盈的花朵，用线舒缓、轻柔，以弧线为主，行笔连贯。

而笔直、坚挺的叶子，犹如芒草一样。行笔快而有力，行笔急促，并且行笔过程中多有停顿，以体现坚硬之感。

行笔的缓急顿挫能够直接反映到所画的线条上，使它们产生不同效果。这些效果足以用来表现不同的笔意。

线条缓急顿挫的表现 缓急顿挫本身就是一个比较抽象的概念，它是体现笔意的方法，我们不妨用书法的方式去认识它。──

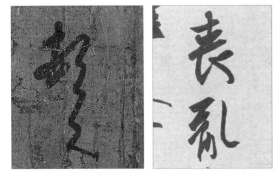

《快雪时晴帖》中"顿首"二字，行笔快速，两字合为一体，笔锋转折处顿笔明显，给人轻快有力之感。

《丧乱贴》中"丧乱"二字，行笔就缓慢许多了，可以看出大笔锋的边缘都不再尖锐，而是收起了锋芒，转折处顿笔也变弱了，笔意柔软。

东晋 王羲之 《快雪时晴帖》局部与《丧乱帖》局部

缓急顿挫的线条实际运用——竹子

在画较长的线条或者较为丰富的画面时，线条需要有缓急顿挫的区分，共同塑造画面的美感。

快速行笔
用力均匀

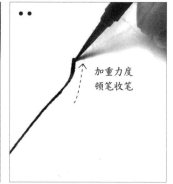
加重力度
顿笔收笔

画竹竿的线条要求直而明快，所以行笔的时候速度一定要快。在竹节处线条变粗，需要在行笔转折的同时加重力度，在竹节处顿笔。

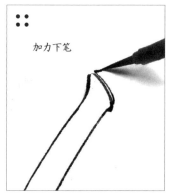
加力下笔

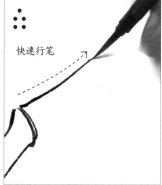
快速行笔

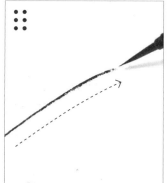

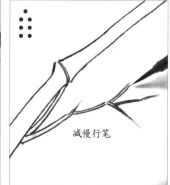
减慢行笔

在快速行笔的同时，就会出现"枯笔"的情况，这就可以很好地表现物体的质感了。同时越往下画，嫩枝变得越柔韧，所以要减慢行笔的速度。

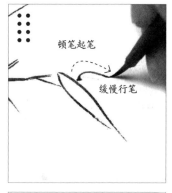
顿笔起笔
缓慢行笔

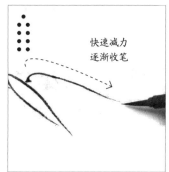
快速减力
逐渐收笔

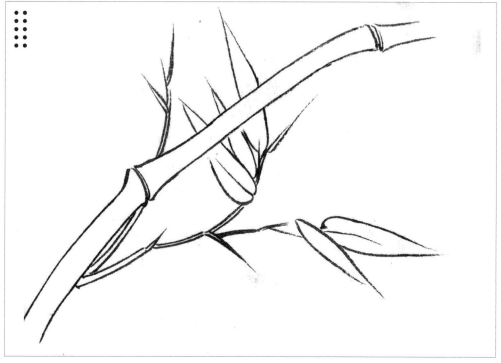

竹叶非常柔软，并且上圆下尖，所以勾勒竹叶时应从上往下，先较慢地行笔，到叶尖的地方加快行笔，然后快速地减轻力度，最后收笔。

白描技法的练习

了解描法的作用

描法是白描画独特的技法，根据白描线条的形式、样貌的不同，描法也有所不同。描法的种类很多，并没有最好的描法，根据个人的习惯和喜好选择适合自己的描法才是最重要的。

描法的作用

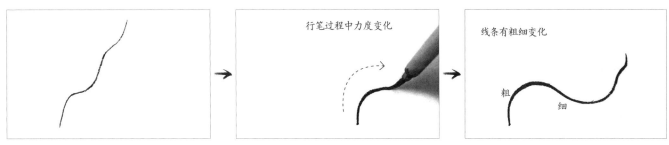

一根随意勾出的线条，没有技法上的变换。

作画时使用描法。

可使线条更加流畅，富有美感，并使白描画具有特殊的效果。

描法的分类

描法又根据其行笔方式、线条变化的不同大致分为三大类：减笔描类、柳叶描类、游丝描类。

减笔描类

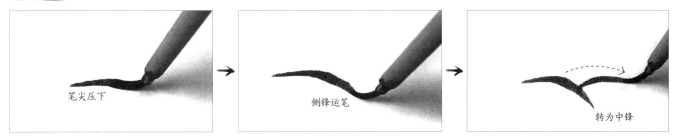

减笔描类，顾名思义就是用概括性的线条去勾勒。通常情况下，行笔多用侧锋，与纸面压擦力大，压力多集中在一端，线条变化明显。

柳叶描类

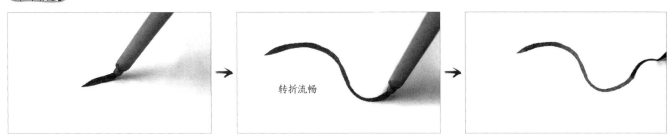

柳叶描类线条多为柳叶、竹叶、兰叶等，都是以连贯流畅的线条为主，搭配转折处自然的线条轻重变化可以表现出丰富的质感。

游丝描类

游丝描类，顾名思义就是线条像丝线一样，几乎没有粗细变化，线条纤细、绵长，以表现出精致、细腻的线条感。

梅花，不同线条的运用

学习新的绘画技巧，需要把它运用到实处。梅花，作为常见绘画题材之一，看看能不能用白描的方式把它呈现出来呢？

观画与分析

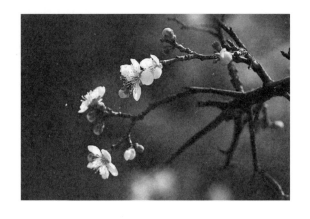

古人对梅花的表现，线条流畅，用墨较淡。

花枝通过不同的墨色具有了明暗关系。顿挫运笔表现了其坚硬的质感。

《梅花白描图》分析

以白描《梅花白描图》为例，看看是如何表现梅花的。

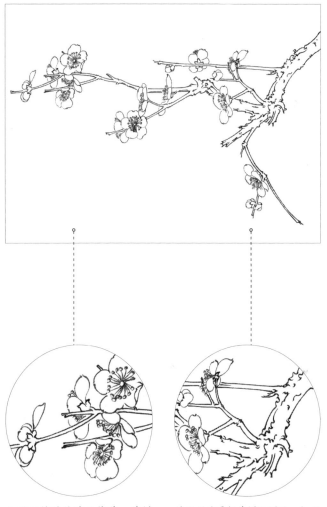

运用双钩的笔法画梅花，花瓣用墨较淡，花托用重墨勾勒。

枝干用重墨与花瓣区别开，加以浓墨点缀，表现枝干的苍劲。

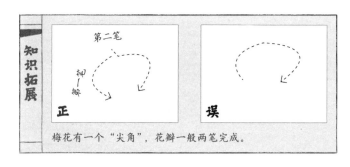

知识拓展

正　　误

梅花有一个"尖角"，花瓣一般两笔完成。

一朵梅花

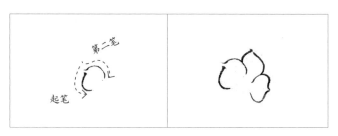

先画出一瓣完整的花瓣，用藏锋起笔、中锋行笔，然后依次画出边上的两瓣花瓣。

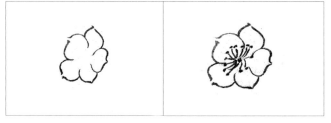

梅花一般有5瓣。用淡墨画出一片完整的花瓣，再以此为起点依次画花瓣，最后用浓墨点花蕊。

梅花的姿态 根据生长阶段的不同，梅花有全开、半开和花苞等不同形态。写生时观察梅花的角度不同，也会出现不同的姿态。

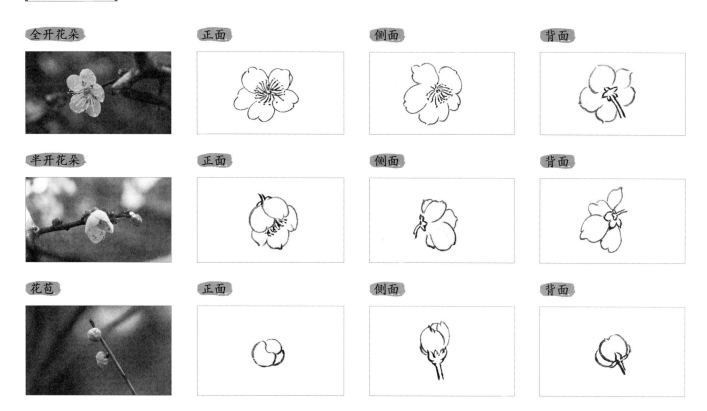

全开花朵　正面　侧面　背面

半开花朵　正面　侧面　背面

花苞　正面　侧面　背面

步骤及描法 白描画线条有很多种画法，不同的行笔方式画出的线条效果是不同的，通过不同的墨色、粗细等变化，才能画出生动的梅花形象。

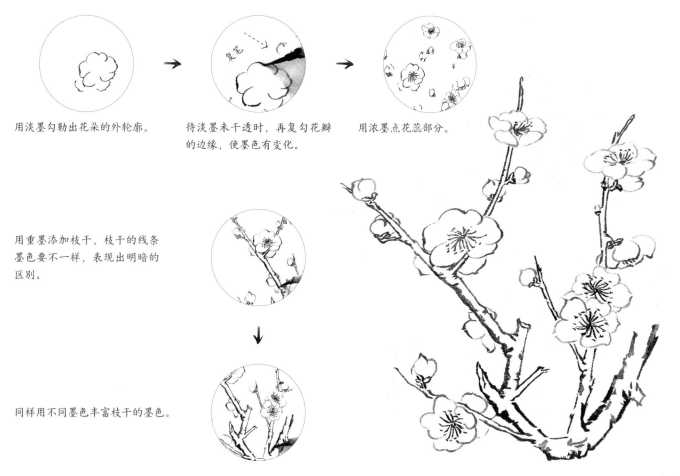

用淡墨勾勒出花朵的外轮廓。

待淡墨未干透时，再复勾花瓣的边缘，使墨色有变化。

用浓墨点花蕊部分。

复笔

用重墨添加枝干，枝干的线条墨色要不一样，表现出明暗的区别。

同样用不同墨色丰富枝干的墨色。

兰花，抽丝剥茧的长线运用

兰花的姿态与水仙相似。但相比水仙，兰花叶子更为柔软、细长，所以在描绘兰花白描画的时候，要细心行笔。

《白描兰花图》分析

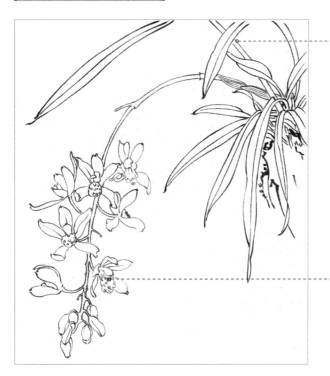

兰花的叶子更长、更柔，故而行笔时多用长弧线，线条干脆利落，粗细变化均匀。

放大局部能看出，花运笔的流畅与叶运笔的婉转起伏，表现了花与叶的不同形态。

长线条的练习

在创作花卉题材的工笔白描画里，难免会遇到一笔不能完成的长线条。勾勒长线条除了要更加细心以外，还需要掌握一些小技巧。

需要接线的线条必须是两头细中间粗的线条。

接线的第二笔要重合于第一笔中间位置。

顺势继续延长需要绘制的线条。

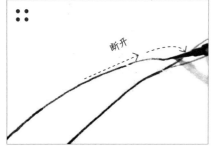

有一个小缺口的接线，缺口最好是在线条的转折处。

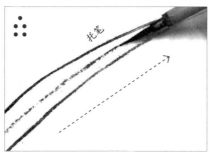

画兰花筋脉的长线条时，把笔平卧在纸上进行"托笔"。

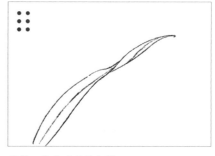

完成一片长叶子的勾勒。

兰花的描绘步骤 兰花也是常见的绘画题材之一，所以对兰花的练习是必不可少的。通过描绘兰花来进行长线条的练习是很有必要的。

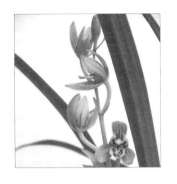

用淡墨画出花的姿态。

兰花的茎秆部分用墨稍深一些。

使用接线技巧画出兰花叶子。

画出其他穿插的叶子。

继续丰富兰叶。

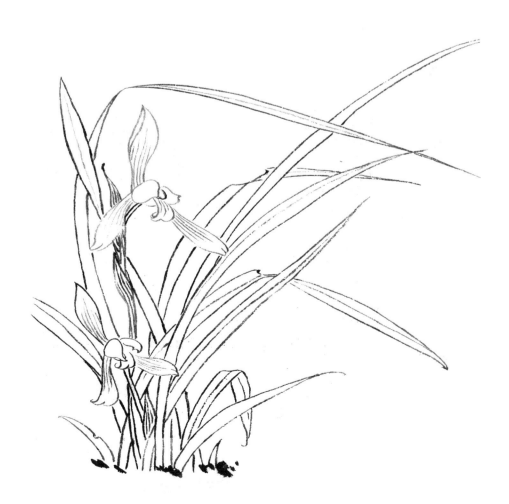

兰花的描绘步骤

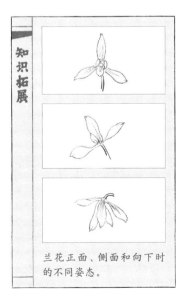

知识拓展

兰花正面、侧面和向下时的不同姿态。

竹枝，空间感的表现与结构的处理

"梅兰竹菊"一直被人们所钟爱。下面用白描的方式来体验一下如何用线条描绘竹。

竹叶的组合 画竹的时候，由于竹叶的数量多，线条组合相对复杂，所以我们要先把竹叶分组再进行描绘。"化繁为简"才能更有效地表现画面。

"个"字

3片竹叶的组合，像一个"个"字。

"介"字

4片竹叶的组合，像"介"字。

"一川"形

将横向侧面的竹叶比作"一"，其他3片竹叶像"川"字。

一株

一株竹叶的组合，一般这种形态出现在竹枝的顶部。

竹叶的翻转 叶的翻转不只会出现在竹叶上，其他叶子也会有翻转的表现。

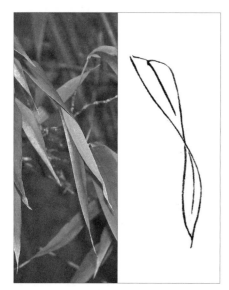

正

误

叶子的翻转，无论怎么转折，边缘始终能与翻转了的另一边缘相接。如上面左图中通过虚线延长边缘线，而右图的边缘就不能连接上转折后的另一边缘。

右边白描稿表现的是左边照片里翻转的竹叶。

其他简单的翻转。

空间感的表现 对于错综复杂的竹叶，怎样才能表现出竹叶的前后关系？又如何才能区分开竹叶的前后关系呢？接下来就学习一下竹叶空间感的表现。

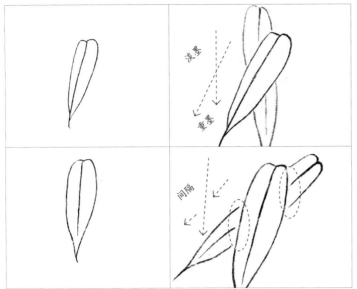

通过墨色的浓、淡表现出竹叶的前后。一般位置在后面的竹叶，用墨需要浅于位置在前面的竹叶。

左图通过留出"间隔"来区分竹叶的前后关系。注意预留间隔不宜太大，但完全接触到前面竹叶的外轮廓线也不好。

竹子的描绘步骤 下面以存在遮挡关系的两根竹子为例进行描绘，两根竹子的空间感通过用墨的不同来表现。

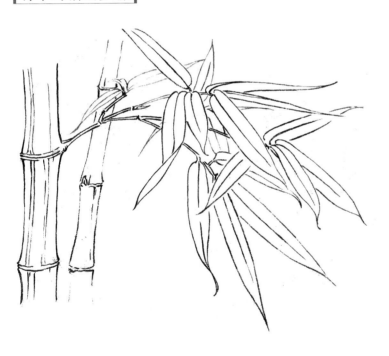

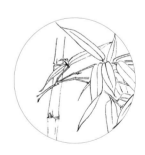

先画出竹叶，注意分组勾勒竹叶。添加前后竹叶，用不同墨色、间隔来增强空间感，最后加上竹枝与竹干。

竹枝	竹笋

知识拓展

竹枝、竹笋的表现。注意竹枝用中锋运笔，竹笋用藏锋运笔。竹枝和竹笋外轮廓的墨色要与内部纹理的墨色区分开。

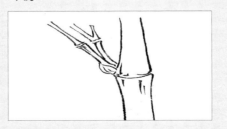

菊花，复杂线条的整理

"采菊东篱下，悠然见南山"赋予菊花"隐者"的灵性，但是菊花复杂的姿态也让爱慕它的画者苦恼。接下来，我们就来学习如何整理菊花复杂的线条。

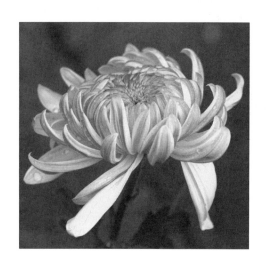

菊花的形状可以看作一个处于中心的圆形外分散了很多花瓣。四周的花瓣将中心的圆包裹了起来。

复杂线条的整理 菊花的花瓣较多，花瓣的翻转弯曲变化也比较多。对于这种错综复杂的线条，我们要找到"突破口"，在"突破口"的基础上进行描绘。

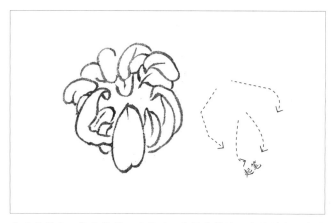

先画花的中心部分的圆。画圆时以中间完整的一片花瓣为"突破口"，依次画出花瓣。

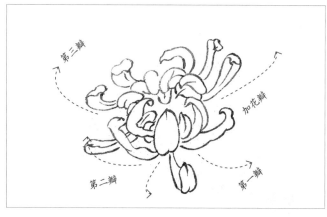

在花的中心部分的基础上添加分散的花瓣。分散的花瓣为没有遮挡关系的完整花瓣。

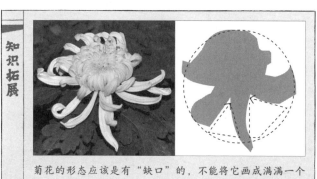

菊花的形态应该是有"缺口"的，不能将它画成满满一个圆形花瓣的姿态。

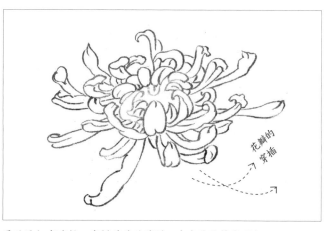

最后添加有遮挡、穿插关系的花瓣，丰富花的整体形态。

叶子的画法 菊花叶子的线条也比较复杂，但是找到"突破口"就能轻松地画出看似复杂的线条。

菊花的叶子呈手掌形，叶子有明显的网状筋脉。叶子边缘有不规则的齿状裂口。

以主筋脉起笔，再按照筋脉的走势描绘叶子的外轮廓，最后添加叶子内部其他细小的筋脉。

菊花的描绘步骤 学会了复杂线条的整理，动手试一试，看看能不能把线条复杂的菊花一步一步地描绘出来。

先画出花的部分，还是用淡墨。

用重墨勾勒出叶子和枝干部分，丰富画面。

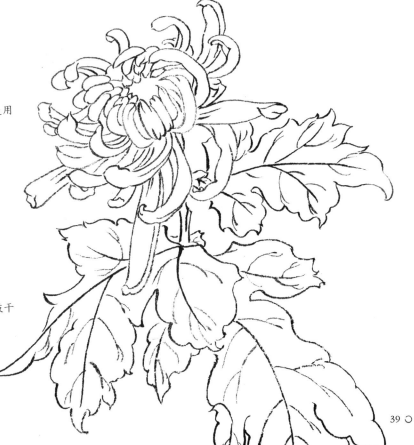

笔断意连与接线技巧

可以看到许多作品里，分明是断开的线条，但看上去给人的感觉还是连在一起的，这就是所谓的笔断意连。

什么是笔断意连

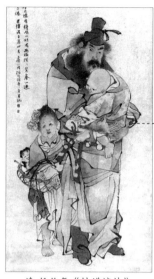

清 任伯年《钟馗嫁妹》

从图中可以看到，这里基本上所有的线条都没有首尾相连，但这些线条依然能组合出衣物的结构，并不会因为没有连在一起就失去了该有的形状。

实际上，让线条适当断开，能让画面更加透气，物体造型也更生动，不呆板。

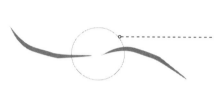

笔断意连需要满足的一个条件：两条线在对接端较细，并且在一条轨迹上。

贴合接线

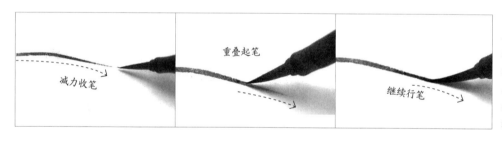

减力收笔　　重叠起笔　　继续行笔

要把两条线接在一起，那么第一笔收笔时要轻，线条变细。然后第二笔在前一笔变细处重叠起笔，逐渐加重力度继续行笔。

断裂接线

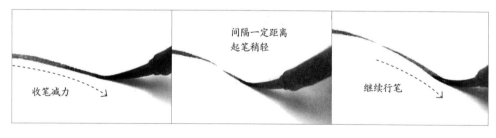

收笔减力　　间隔一定距离起笔稍轻　　继续行笔

在第一笔收笔时减力，线条变细。第二笔起笔用较轻力度的中锋，在前一笔的轨迹上隔一段距离行笔，然后逐渐加重力度继续行笔。

技法问答

问：怎样才能在画线时手不抖？

答：对于初学者来说，握笔时可以把肘部放在桌面上，手腕稍稍抬起。让手有个着力点，这样可以尽量减少画线时抖动的情况。

问：什么是线条的气韵，应该怎样画出有气韵的线条？

答：气韵是指线条的气势和韵律，有的人画出的线条绵软无力，就是因为没有气韵。要画出有气韵的线条需要满足线条变化、线条结构的条件。首先，画的线条需要有轻重、粗细、深浅等变化，同时，一般来说直线不能画得太多，画曲线最好不要超过3处弯曲，这样就能画出有气韵的线条了。

第三章

白描花卉实践练习

花卉，一直都是国画里永恒的题材，白描也不例外。自然界中有各式各样的花朵，它们造型各异、各有特点。其绘制的方法也不尽相同，然而只要找到合适的方法，就能很轻松地将它们画出来。在这一章里，我们将学习几种有代表性的花卉和瓜果的绘制方法，将绘制植物的方法融入其中，从而找到最合适的方法。

艳丽百花，以朴素表达

牡丹，线条的转折运用

牡丹雍容华贵的姿态以及绚丽多彩的颜色，吸引着古往今来的文人墨客。

花头

牡丹的花瓣部分即是花头。要表现花瓣的轻盈，就要用淡墨去勾勒，同时也要注意瓣尖的裂纹和线条的转折。

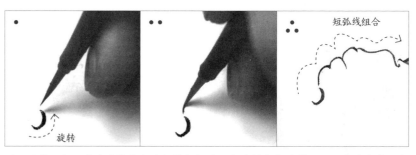

用短弧线组合，通过弧线方向的翻转和扭曲画出花瓣尖部的裂纹。弧线跨度有长有短，相互结合。

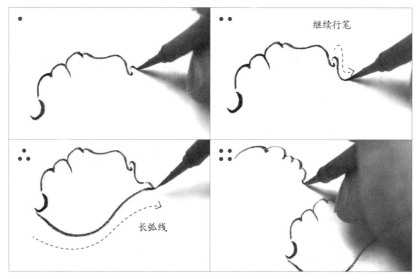

沿着花瓣尖部继续勾勒，笔锋转折到花瓣底部继续行笔。花瓣的底部保持比较圆润的状态，用较长的弧线画出。

知识拓展

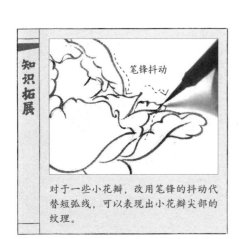

对于一些小花瓣，改用笔锋的抖动代替短弧线，可以表现出小花瓣尖部的纹理。

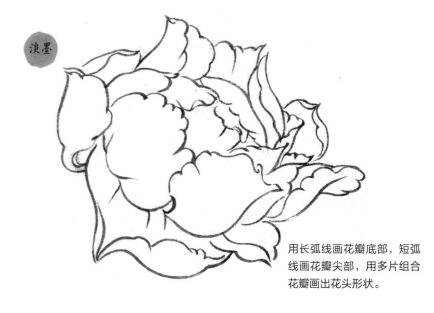

用长弧线画花瓣底部，短弧线画花瓣尖部，用多片组合花瓣画出花头形状。

花蕊与花萼

 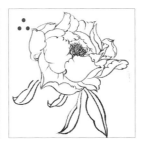

首先勾勒较粗的雌蕊，然后在它的周围画小圆进行包裹，表示雄蕊。最后在花头下勾勒较细的叶子，表示花萼。

枝干与叶子

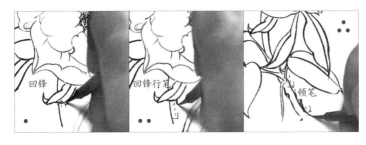

勾勒枝干时可以先采用顿笔的方式，通过改变枝干线条的方向表现出枝干的质感。

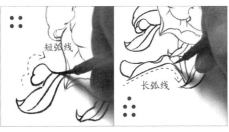

用重墨勾勒叶子，和花瓣一样，用长弧线和短弧线组合画出翻转的叶子。

用蘸了淡墨的笔尖部分勾极细的线条表示叶脉，然后将笔锋稍侧，在枝干上轻扫行笔，表现出枝干的质感。

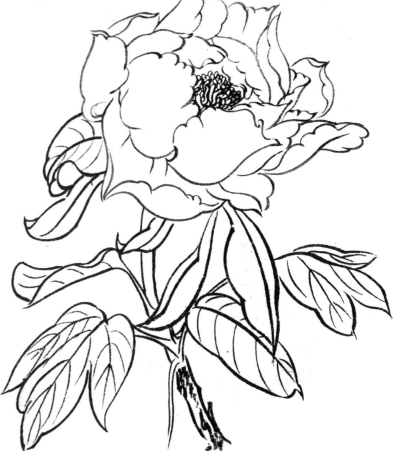

牡丹花包括花头、枝干和叶子，只要能画好这3个部分，在这之上变化各部位的姿态，即可画出各种造型的牡丹花。

水仙，不同质感的表现

水仙可以分为根茎、叶子和花朵3个部分，每个部分的质感都不相同。下面学习如何用不同的线条去表现其不同的质感。

根茎

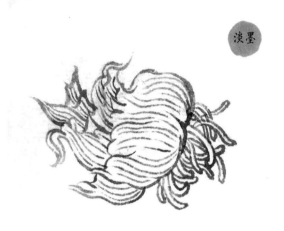

淡墨

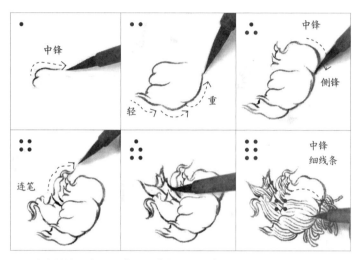

整个根茎的轮廓线粗且圆润，用中锋起笔后加力压下，就会使其表面质感看上去光滑流畅。

用短曲线拼接画出水仙花的根茎部分。根茎的底部线条可以稍粗，尽量将线条画得圆润一些。越往上则线条越细，以表现枯萎的根茎质感，最后使用中锋画细线，勾勒出根茎表面的丝状质感。

叶子

重墨

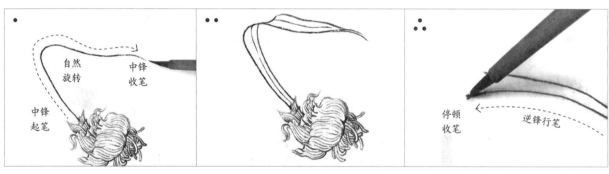

根茎完成后，开始用逆锋行笔，从根茎处起笔从右到左勾勒叶子。

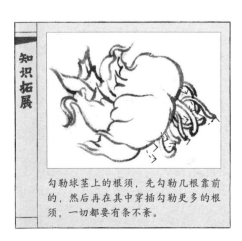

知识拓展

勾勒球茎上的根须，先勾勒几根靠前的，然后再在其中穿插勾勒更多的根须，一切都要有条不紊。

叶子质感的软硬通过运笔的力度和快慢来表现。

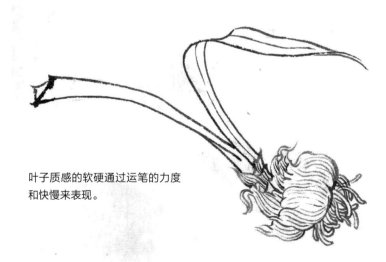

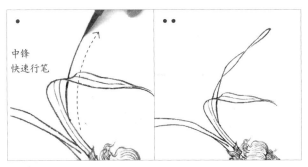

重墨

中锋
快速行笔

·

··

靠中间的叶子质感柔软，所以线条饱满，下笔更重，线条看上去更粗。

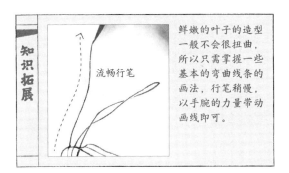

知识拓展

流畅行笔

鲜嫩的叶子的造型一般不会很扭曲，所以只需掌握一些基本的弯曲线条的画法，行笔稍慢，以手腕的力量带动画线即可。

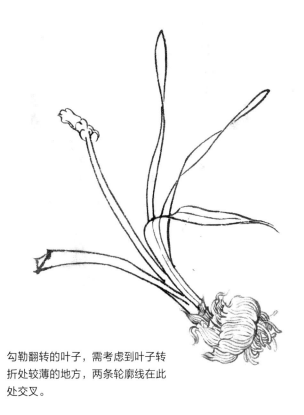

勾勒翻转的叶子，需考虑到叶子转折处较薄的地方，两条轮廓线在此处交叉。

花朵

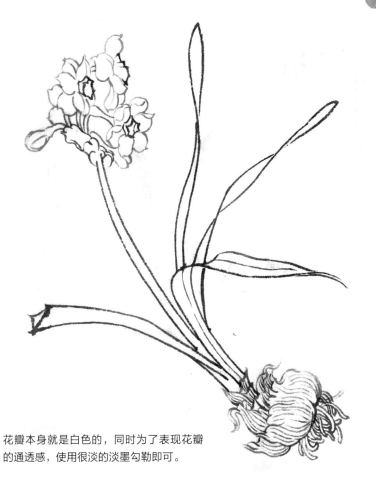

花瓣本身就是白色的，同时为了表现花瓣的通透感，使用很淡的淡墨勾勒即可。

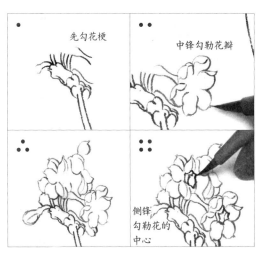

淡墨

·
先勾花梗

··
中锋勾勒花瓣

:·

::
侧锋勾勒花的中心

以中锋画短曲线，勾勒花瓣，再用侧锋勾勒花的中心部分。

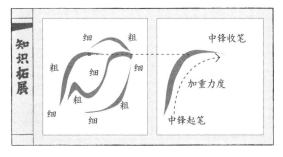

知识拓展

细　粗
粗　　　细
粗　　细
细　　粗
细

中锋收笔

加重力度

中锋起笔

45

梨花，浅色花朵的塑造

梨花花瓣的颜色是白色，往往在勾勒的时候需要将花瓣与叶子、枝干做出区别，除了改变墨色以外，最重要的还要有笔意的变化。

花瓣

清墨

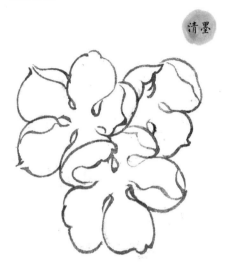

梨花花瓣的颜色很浅，所以使用清墨绘制。

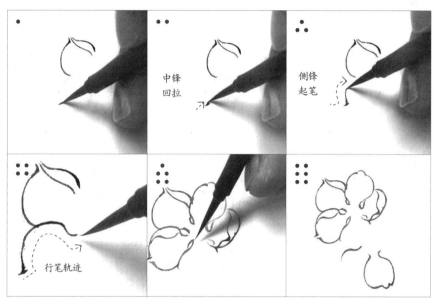

中锋回拉

侧锋起笔

行笔轨迹

梨花花瓣的根部较细，所以从花瓣尖开始起笔，到根部时向内行笔，以5片花瓣作为一个组合，让花朵的形状保持一个圆形。

花蕊

淡墨

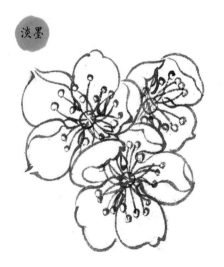

花蕊的墨色要比花瓣稍深，以区分出二者的差别。

首先在花瓣中间勾一个圆圈，然后从内向外勾勒花丝，注意这些花丝要形态各异，不能雷同。最后在花丝顶部勾勒小圆圈表示花药。

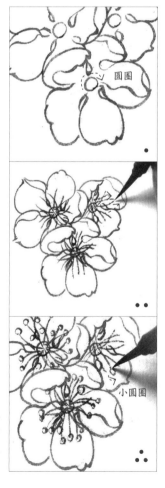

圆圈

小圆圈

知识拓展

误

花丝不能是放射状的规则形状，这样会显得呆板、不自然。

正

正确的画法是让花丝有长有短、有疏有密，并且方向也要做出区别。

花苞和花萼

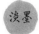

淡墨

重墨

短弧线

长弧线

首先用淡墨勾勒出花苞，然后用重墨勾勒花萼。

清墨

重墨

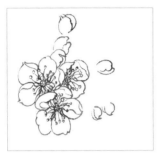

绘制其他花朵和花苞。画完所有的花朵和花苞后，统一在它们的下方勾勒出长线条组合，表示花梗。

花瓣和花苞为浅色，花梗为深色，这就能对比出梨花的颜色了。

叶子和枝干

重墨

小叶子

长叶子

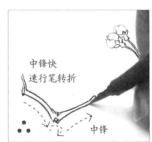
中锋快
速行笔转折
中锋

交错行笔

以重墨勾勒出叶子之后，用中锋快速行笔勾勒枝干，枝干尽量保持比较直的方向，只在转折时变向。然后用较细的线条在枝干上穿插交错行笔，以表现枝干的质感。

梨花的花朵与枝干间还连接着较长的花梗，这是梨花的特点，同时也是重色区和浅色区的过渡。

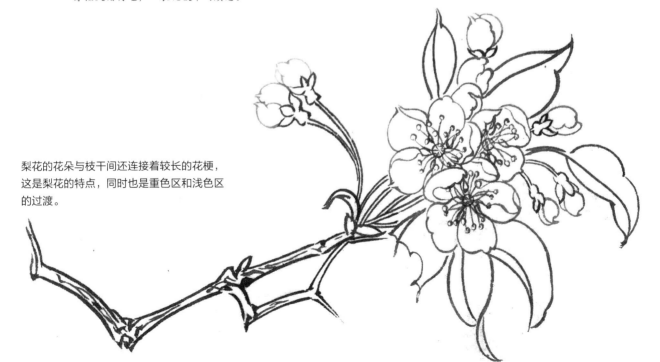

荷花，纹理的体现

荷花花头大，花瓣较为丰满，而且花瓣上有丝状的纹理。抓住这些特点，就能画出荷花独有的形象特征，搭配荷叶和莲蓬，画面就会十分饱满。

花瓣

淡墨

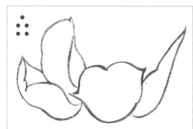

先用中锋压下，侧锋起笔画出花瓣的尖部；接着加重下笔力度，让线条更粗，画出花瓣的厚度。先画靠前的花瓣，然后逐步画靠后的花瓣，最后组合为整体的花头。

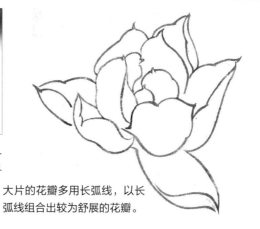

大片的花瓣多用长弧线，以长弧线组合出较为舒展的花瓣。

莲蓬

浓墨

用浓墨下笔勾勒花瓣中间的莲蓬，然后在莲蓬周围画上分散的花丝，并在花丝的顶部勾勒出小圆圈表示花药。

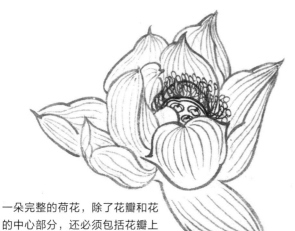

一朵完整的荷花，除了花瓣和花的中心部分，还必须包括花瓣上的纹路。

淡墨

沿着花瓣的方向用淡墨勾勒细线，从花瓣尖部开始起笔勾勒出花瓣上的纹路。

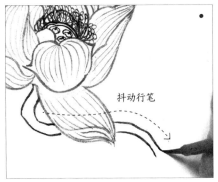

抖动行笔

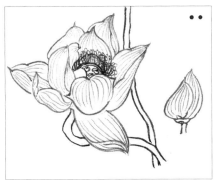

用侧锋行笔，笔锋适当抖动，勾勒出花茎，再用前面的方法勾勒一朵花苞。

荷叶

加重力度

流畅行笔

短弧线组合

细

粗

首先蘸取浓墨，用较重的力度勾勒出叶子的轮廓，使用长弧线和短弧线的组合。然后从叶子中央起笔勾勒叶脉。

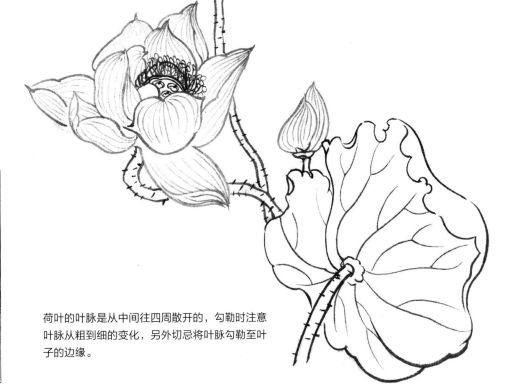

知识拓展

荷花花茎上的刺，只需将笔尖轻轻压下，然后抬起即可。根据压下的力度不同，刺的长短也会有所区别。

荷叶的叶脉是从中间往四周散开的，勾勒时注意叶脉从粗到细的变化，另外切忌将叶脉勾勒至叶子的边缘。

玉兰，多种线条表现方式

玉兰虽然花瓣数量较少，但每片花瓣都比较厚。为了表现出这样的质感，线条和花瓣墨色是要注意的地方。

花头

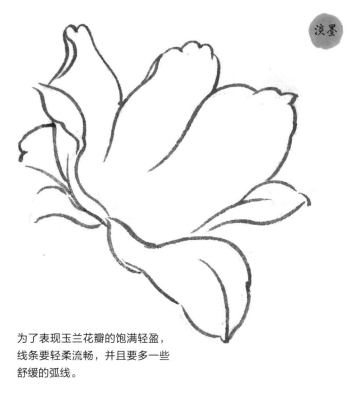

淡墨

中锋加力　　流畅行笔

为了表现玉兰花瓣的饱满轻盈，线条要轻柔流畅，并且要多一些舒缓的弧线。

以较重的力度行笔，画出较粗的线条来勾勒花瓣；通过弧线的组合，勾勒出花头的形状。

花蕊

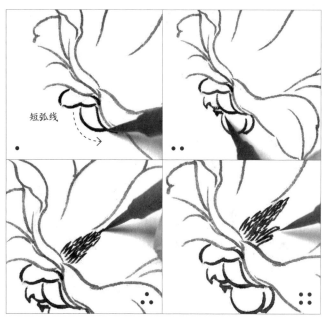

短弧线

用重墨勾勒花萼和花蕊，花萼用类似半圆的线条进行组合并包裹住花瓣的底部。花蕊先用细线勾勒，然后再添加短条状线，以丰富花的中心部分。

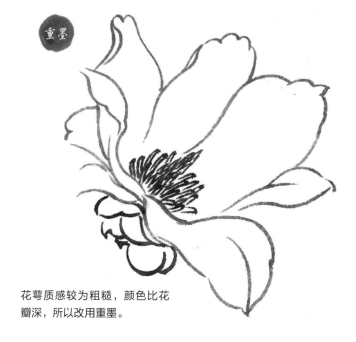

重墨

花萼质感较为粗糙，颜色比花瓣深，所以要改用重墨。

花苞

 淡墨

 重墨

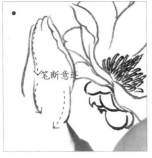

笔断意连

行笔轻盈

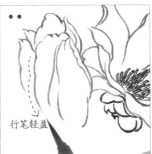

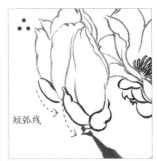

短弧线

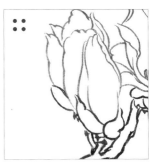

勾勒花苞的线条要轻而柔，行笔速度可以快一些，以表现花苞的娇嫩。最后用重墨勾勒出每朵花苞的花萼。

花萼与枝干

 重墨

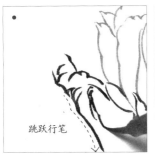

跳跃行笔

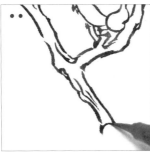

回锋

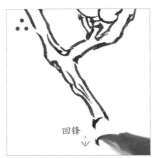

快速回锋行笔

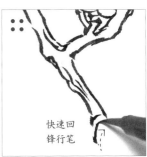

使用重墨勾勒枝干，然后稍带侧锋行笔。行笔一段距离就顿笔，然后再变向继续行笔，即跳跃行笔。勾勒出枝干后，再使用横向的行笔方式，勾勒出一些枝干上的纹理。

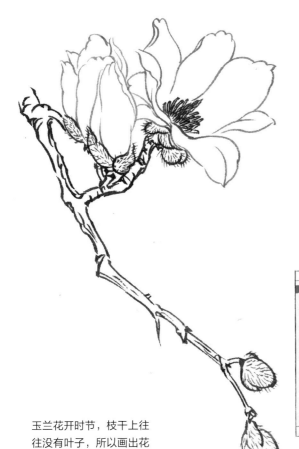

玉兰花开时节，枝干上往往没有叶子，所以画出花朵、花苞和枝干即可。

 淡墨

以淡墨画出较细的线条，在花萼上轻轻勾勒出绒毛的质感，并勾勒出枝干上的纹理。

知识拓展

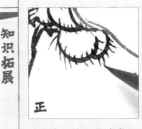

正

误

误

要画出小绒毛的质感，可以将笔尖下压，然后立刻弹起。切忌将绒毛画得根根分明，没有粗细变化。同时也要注意它的排列，切忌将它脱离物体表面。

月季，花瓣组合与姿态

类似蔷薇、玫瑰等月季属的花都有一个很大的特点，就是花瓣在翻转时较生硬，花瓣的组合方式比较规律，花瓣看起来有些"方"。

花瓣

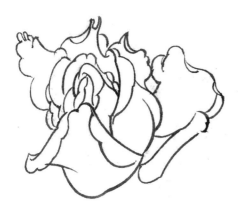

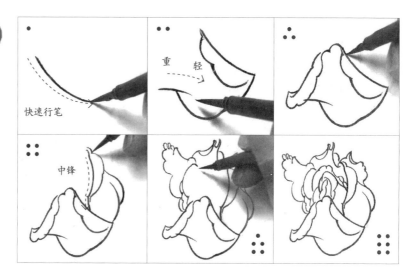

月季的花瓣颜色一般不会太浅，所以使用重墨去勾勒。

使用中锋行笔，速度加快，这样画出的线条又直又均匀，正适合用来表现月季的花瓣。反复画出花瓣组合，直至画到月季的中心部位。

花苞和花萼

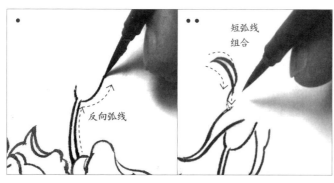

使用弧线组合勾勒出花萼和花梗。先画出3片花萼，再用长花梗连接。

月季的花瓣组合是非常有规律的，基本上就是从内到外的一种旋转叠加组合，如左图所示。

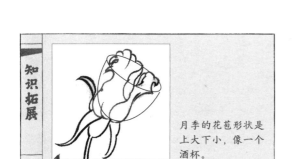

月季的花苞形状是上大下小，像一个酒杯。

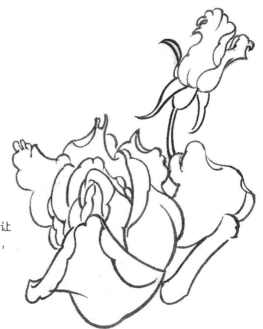

减少花瓣的数量，让花瓣更窄、更贴合，即可画出花苞。

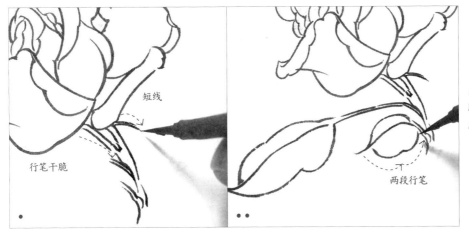

短线

行笔干脆

两段行笔

月季的花枝多分岔，所以用干脆的行笔画出短线条组合，然后再添加叶子。

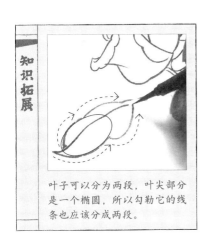

叶子可以分为两段，叶尖部分是一个椭圆，所以勾勒它的线条也应该分成两段。

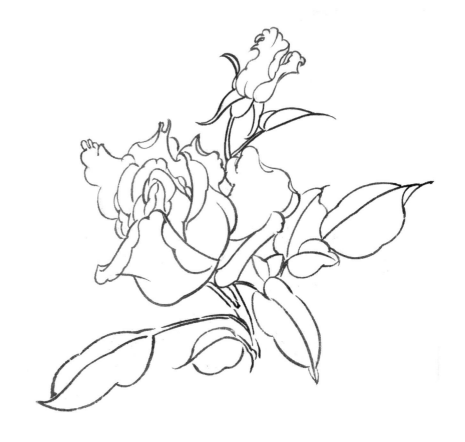

勾勒叶子时要注意叶子的方向是从花朵开始往下，叶尖是从上而下四散的。也就是说，它们基本以花朵为圆心，呈放射状排列。

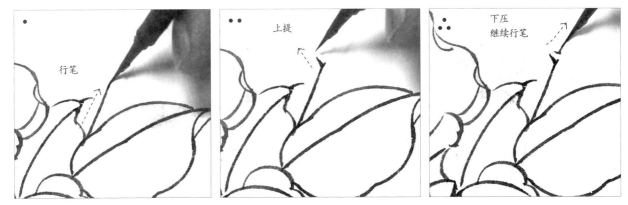

行笔

上提

下压
继续行笔

月季的另一个特点就是花枝上有刺，绘制时在行笔时突然将笔上提，再下压继续行笔，这样就可以在整个枝干上添加少数尖刺。

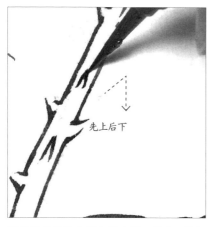

重墨

先上后下

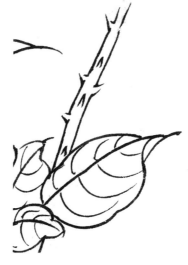

在以后绘制所有带刺的枝干时都可以使用这样的方法。在考虑到轮廓线上的刺的同时，也要考虑枝干中间的刺。

用重墨在枝干中间勾勒小刺，然后以较细的线条勾勒出叶子的支叶脉。

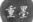

重墨

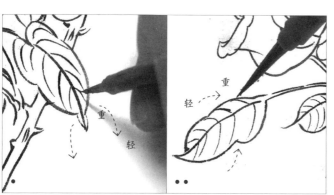

重

轻

轻

重

勾勒叶脉时要考虑到顺手的情况，所有叶脉都指向叶尖弯曲的方向，可以根据叶尖的朝向改变行笔的方向。

知识拓展

正

误

叶脉的方向和它的弯曲朝向都指向叶尖，而不是指向叶根。

从颜色上，月季的花朵与叶子没有太大区别；而在行笔上，花朵的线条较方，而叶子的较圆。

以线条表现大自然的素雅

苦瓜，用线条体现细节

国画中瓜果题材也很常见。许多瓜果造型奇异，比如苦瓜，它的表面质感正好适合我们进行细节的塑造练习，从大范围到小细节一步步地画出它的肌理。

苦瓜

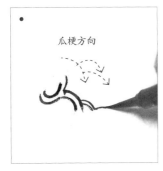

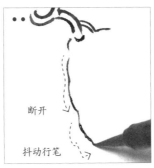

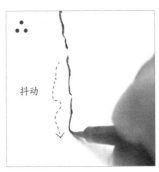

使用中锋行笔，在瓜梗下方勾勒出苦瓜的整体轮廓线。注意抖动行笔，以表现其不规则、不光滑的表面。

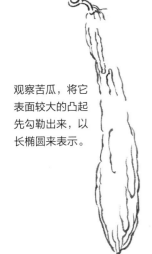

观察苦瓜，将它表面较大的凸起先勾勒出来，以长椭圆来表示。

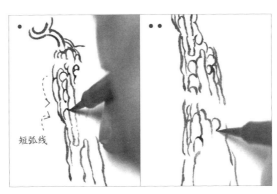

在轮廓线范围内，用短弧线组合从上到下勾勒出它的肌理，直至填满整个苦瓜。

知识拓展

对苦瓜的表面，用大小不一的完整和不完整的圆圈组合表现。

瓜藤

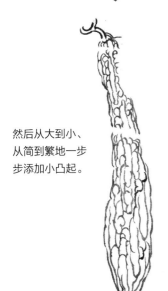

然后从大到小、从简到繁一步步地添加小凸起。

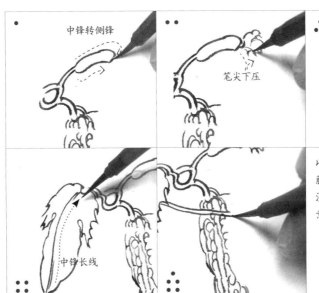

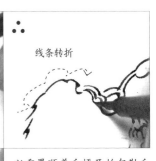

以重墨顺着瓜梗开始勾勒瓜藤和叶子，其中初生瓜可用淡墨勾勒。勾勒叶子时要注意大小。

 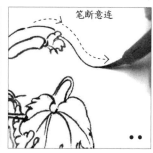 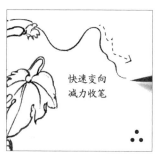 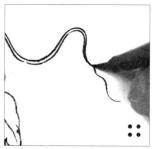

笔断意连

快速变向
减力收笔

勾勒叶子的方法与其他元素的勾勒方法并无差异，只是勾勒瓜藤时为了保证线条的流畅，要加快行笔速度，尤其在藤尖的地方，应使用中锋快速行笔，收笔时减轻力度，快速提起。

 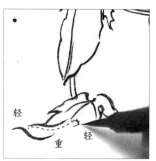 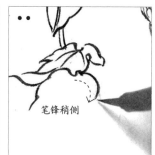

轻

重 轻

笔锋稍侧

继续使用重墨行笔，但新叶一般比较鲜嫩，所以下笔可以加重力度，让线条更粗。

叶子

短弧线

反向旋转

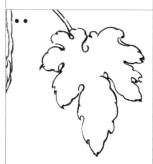

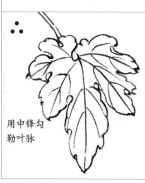

用中锋勾勒叶脉

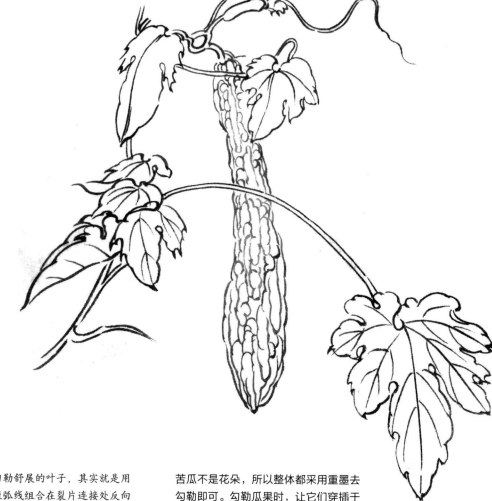

勾勒舒展的叶子，其实就是用短弧线组合在裂片连接处反向行笔，然后用中锋勾勒叶脉。

苦瓜不是花朵，所以整体都采用重墨去勾勒即可。勾勒瓜果时，让它们穿插于藤蔓之中，会让画面更有趣味。

葡萄，线条的轻重对比

葡萄晶莹剔透，葡萄藤粗糙生硬，叶子大而柔软。三者具有不同的质感，所以绘制时使用的线条也各不相同。

藤

 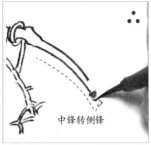

短线条拼接　　中锋转侧锋　　减力收笔

使用重墨从粗到细地勾勒藤，细的地方用短线条进行拼接组合。行笔时笔锋尽量打横一些，用笔锋自然的粗糙感绘制出藤的质感。

果实

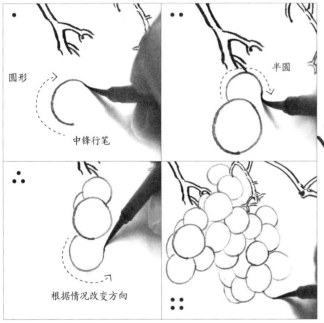

圆形　　　半圆　　中锋行笔　　根据情况改变方向

用淡墨勾勒葡萄，先勾靠前的、形状完整的葡萄，以圆形表现，然后在其之后勾勒被其遮挡的葡萄，全部葡萄都使用中锋去勾勒。

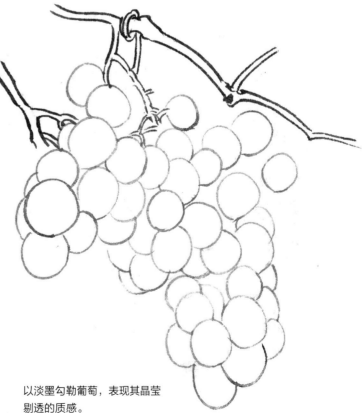

以淡墨勾勒葡萄，表现其晶莹剔透的质感。

知识拓展

勾勒葡萄时，可以先确定几颗轮廓完整的葡萄的位置，然后根据它们的位置添加其他被遮挡的葡萄。

重墨

用淡墨勾勒完葡萄后，用重墨在葡萄分布得较松散的区域内添加果梗，然后再在每颗葡萄下方点上果脐。

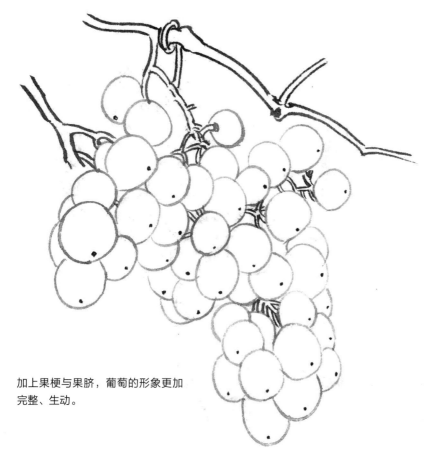

加上果梗与果脐，葡萄的形象更加完整、生动。

知识拓展

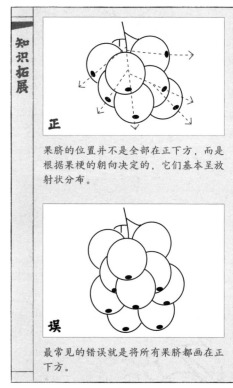

正

果脐的位置并不是全部在正下方，而是根据果梗的朝向决定的，它们基本呈放射状分布。

误

最常见的错误就是将所有果脐都画在正下方。

叶子

重墨

 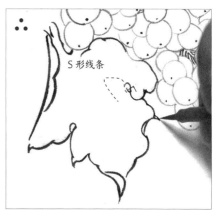

中锋行笔
快速果断

加重力度
表现跳跃感

S形线条

用重墨以中锋行笔，加重行笔力度来勾勒叶子。勾勒叶子的锯齿状轮廓时用带有跳跃感的行笔去勾勒。

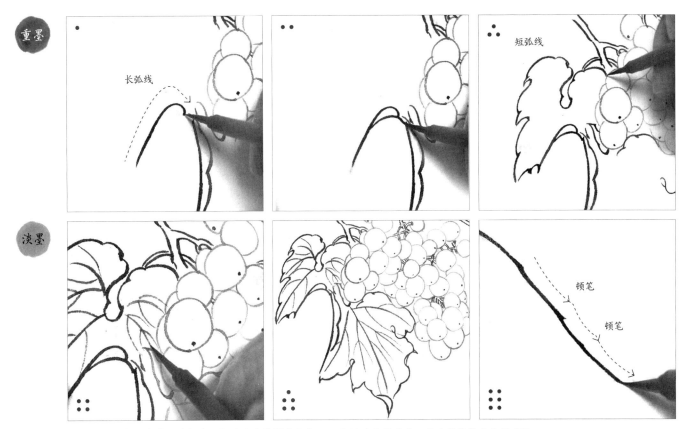

重墨

长弧线

短弧线

淡墨

顿笔

顿笔

用弧线组合勾勒出叶子的轮廓，加重力度使线条变粗，以表现叶子的质感，然后用淡墨去勾勒叶脉。

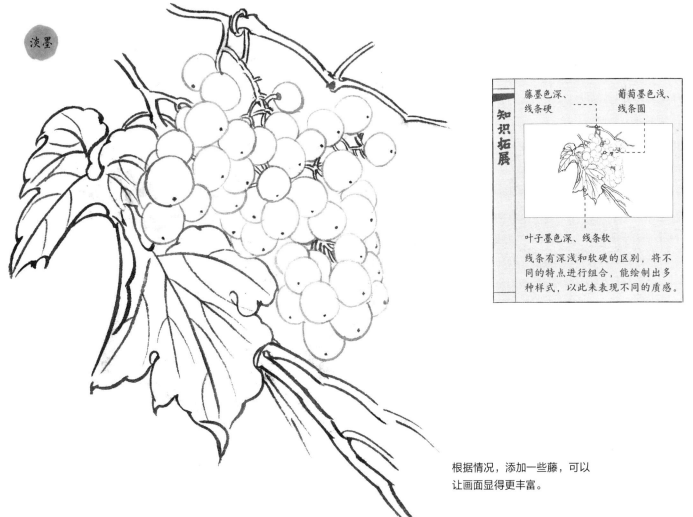

淡墨

知识拓展

藤墨色深、
线条硬

葡萄墨色浅、
线条圆

叶子墨色深、线条软

线条有深浅和软硬的区别，将不
同的特点进行组合，能绘制出多
种样式，以此来表现不同的质感。

根据情况，添加一些藤，可以
让画面显得更丰富。

山茶花，用线条体现空间感

山茶花的花瓣数量不多，但组合方式多样；在勾勒时通过线条的穿插和叠加，制造出不同的空间景深关系，是绘制这幅画的关键所在。

花瓣

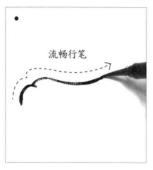

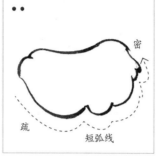

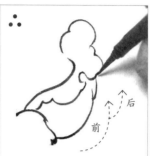

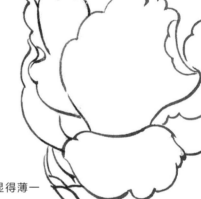

根据空间关系，花瓣上的裂片如果正面靠前，则线条疏散一些，靠后翻转则线条密集一些。线条靠前则轮廓靠前，线条靠后则轮廓靠后。

由于视觉原因，离我们近的花瓣会显得薄一些，而远处的花瓣能看到其完整的大小。

花蕊

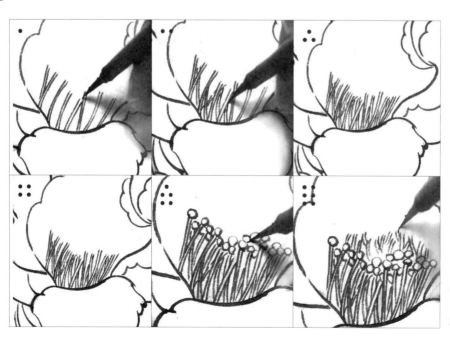

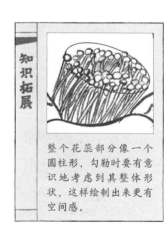

整个花蕊部分像一个圆柱形，勾勒时要有意识地考虑到其整体形状，这样绘制出来更有空间感。

先勾勒一些直立的花丝，然后在其中穿插描绘，最后在花丝的顶部勾勒小圆表示花药。

 重墨

顿笔

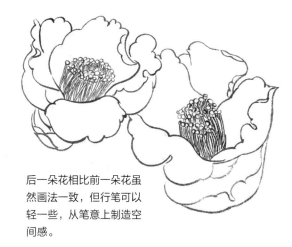

在前一朵花的后方勾勒另外一朵花,花瓣之间有一些遮挡,这样可以表现它们的前后关系。

后一朵花相比前一朵花虽然画法一致,但行笔可以轻一些,从笔意上制造空间感。

枝叶

 重墨

轻

重

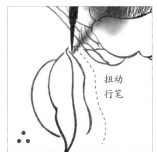

扭动行笔

用重墨中锋行笔,勾勒出枝干与叶子。

 重墨

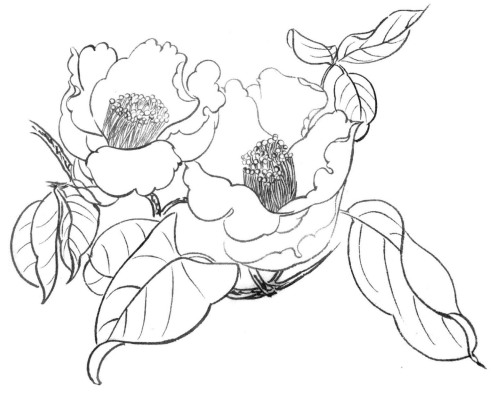

在枝干上使用侧锋勾勒一些斑驳的笔触,然后用中锋勾勒叶脉。

线条的粗细、轻重等变化能表现出空间感。另外,将线条压在另一条线条上,同样也能体现出空间感。

石榴，线条的精细化处理

石榴并不复杂，但它内部的石榴籽非常多，且造型各异，最重要的是它们都是透明的，所以绘制时需要我们从多个方面综合考虑，运用前面学到的知识将这些细节都表现出来。

果皮

果皮坚硬饱满，用重墨并加重力度绘制。

重墨

同样使用重墨，并用短弧线，以极细的线条勾勒出石榴内部的隔膜。

重墨

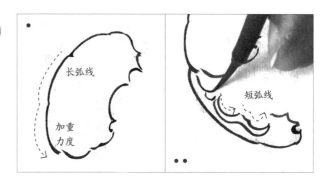

外部轮廓用长弧线，内部轮廓用短弧线，勾勒出石榴的果皮。

知识拓展

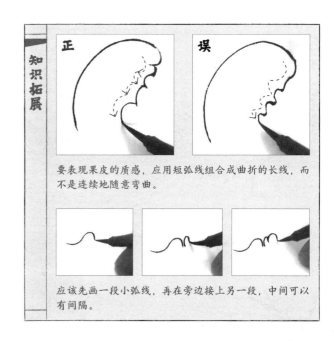

要表现果皮的质感，应用短弧线组合成曲折的长线，而不是连续地随意弯曲。

应该先画一段小弧线，再在旁边接上另一段，中间可以有间隔。

石榴籽

用淡墨勾勒石榴籽，即勾勒方中带圆的形状，让线条有所转折，注意转折时尽量不要改变线条的粗细。

石榴籽是透明的，所以使用淡墨绘制。每颗石榴籽的轮廓线都与另一颗的棱角相连接。

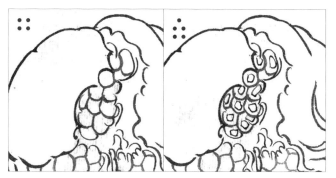

在每颗石榴籽的内部勾勒出中间的种子。种子坚硬，所以要注意尽量把线条勾勒得细一些。

石榴籽透明部分的线条粗、墨色浅，种子部分的线条细、墨色深。

每颗种子的形状同样是方中带圆，基本与石榴籽一致，只是更小。

树枝

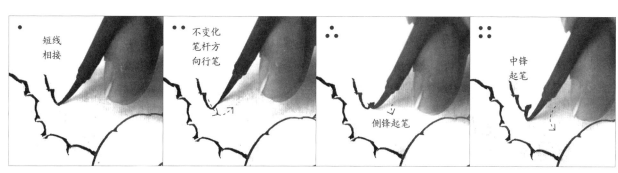

树枝的质感粗糙斑驳，因此可以把每一段长线条分解为多条短曲线，以侧锋下笔，再以中锋收笔，让每一段线条都充满变化。

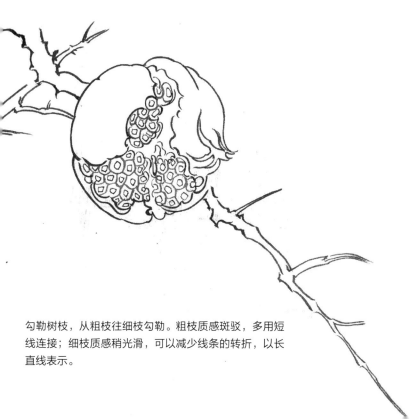

勾勒树枝，从粗枝往细枝勾勒。粗枝质感斑驳，多用短线连接；细枝质感稍光滑，可以减少线条的转折，以长直线表示。

在粗枝的内部穿插横向的短弧线，以表现枝干表面的粗糙质感。

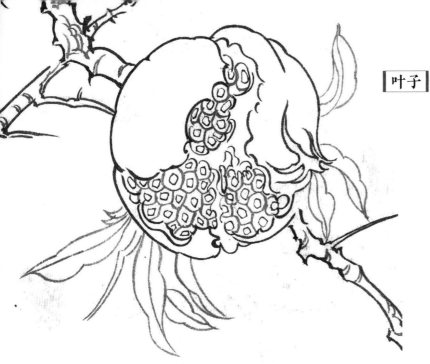

叶子

 淡墨

前面已经讲解过叶子的勾勒方法，这里改用淡墨勾勒出细长的石榴叶即可。

石榴

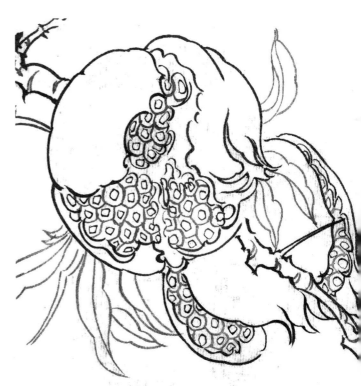

用同样的方法勾勒另一颗靠后的石榴，同样先用重墨勾勒果皮，再用淡墨勾勒石榴籽，最后用重墨勾勒种子。注意这颗石榴与上一颗要有所区别。

果皮表面的质感

 淡墨

用淡墨笔勾勒果皮表面的斑点质感，行笔时要多变向，画出轮廓弯曲的闭合形状。

知识拓展

斑点的轮廓是一个闭合的形状。轮廓线用向外的弧线和向内的弧线交叉勾勒。

淡墨

重墨

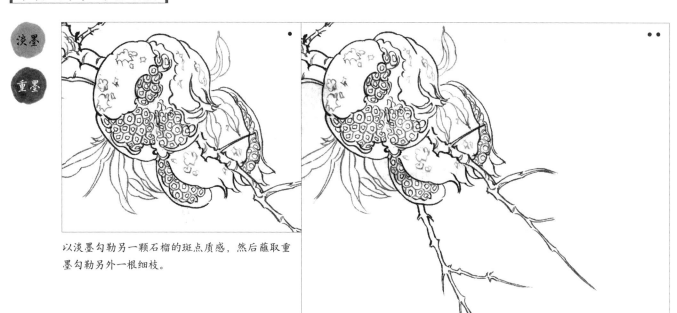

以淡墨勾勒另一颗石榴的斑点质感，然后蘸取重墨勾勒另外一根细枝。

嫩叶子

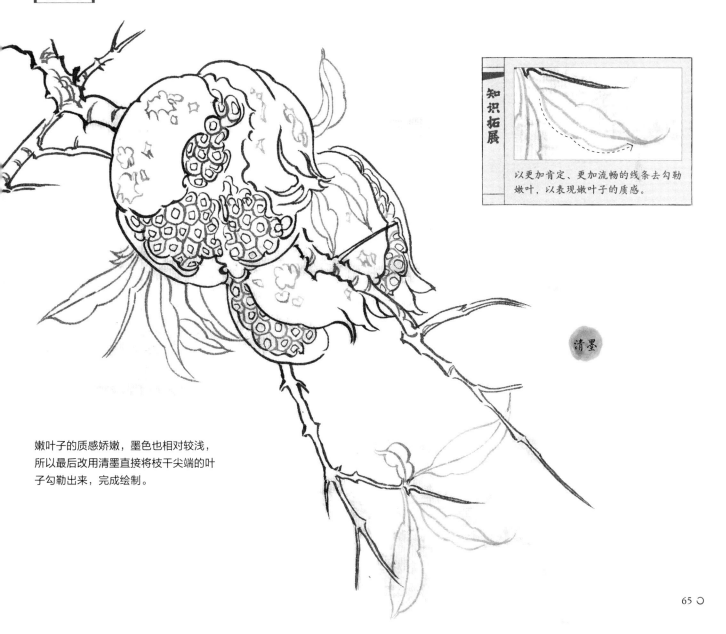

知识拓展

以更加肯定、更加流畅的线条去勾勒嫩叶，以表现嫩叶子的质感。

清墨

嫩叶子的质感娇嫩，墨色也相对较浅，所以最后改用清墨直接将枝干尖端的叶子勾勒出来，完成绘制。

如何用线条表现花、叶、枝的质感

花草的不同部位，质感都各不相同。应该用哪些线条变化去表现呢？以下列举几组质感的对比。

柔软与坚硬——百合花和仙客来

 →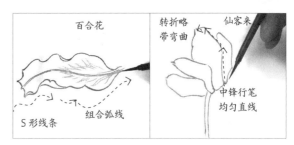

百合花花瓣柔软，轮廓多曲折，勾勒时多用"S"形的线条；仙客来花瓣较硬，勾勒时多用直线，快速转折，让线条粗细基本保持均匀。

光滑与粗糙——竹枝和梨树

 →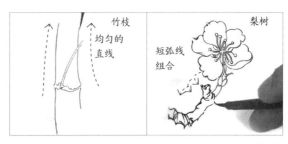

竹枝光滑，线条应尽量直且均匀；梨树枝干的质感粗糙，可以打乱线条的整体性，以短曲线组合表现其粗糙质感。

饱满与纤薄——木莲和芍药

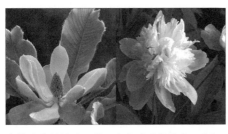 →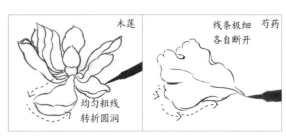

木莲的花瓣很厚，所以勾勒时用线更重、更粗，线条转折时要更加圆润；芍药的花瓣纤薄，勾勒时用极细的线条，转折处的线条不必闭合，留出一些断开的地方以表现质感。

技法问答

问：勾勒花、叶和枝干的时候，具体应该如何判断用重墨还是用淡墨？

答：这要根据质感来确定，但是一般情况下，花瓣的颜色比较浅，用淡墨；叶子的颜色也比较浅，用淡墨；枝干的颜色较深，用重墨。

问：为什么我勾勒出的花瓣不好看，显得不轻盈？

答：勾勒花瓣的线条多为短弧线组合，将它的边缘部分处理为孔雀扇一样的边缘形状。一定要多用弧线，让花瓣看上去圆润；少用直线，否则会让花瓣看上去又硬又尖锐。

问：如何勾勒出花瓣的翻转和卷曲感？

答：多观察，多思考。勾勒卷曲的花瓣或叶子时都一样，注意让每一段线条都有可延伸的地方。

百花白描谱

牡丹

石榴

葡萄

玉兰

这些是前面我们画过的花朵和瓜
果，你可以发现，它们的绘制方
法大致相同，只是它们的姿态各
有不同，这样便可得到一幅全新
的花卉瓜果白描画。

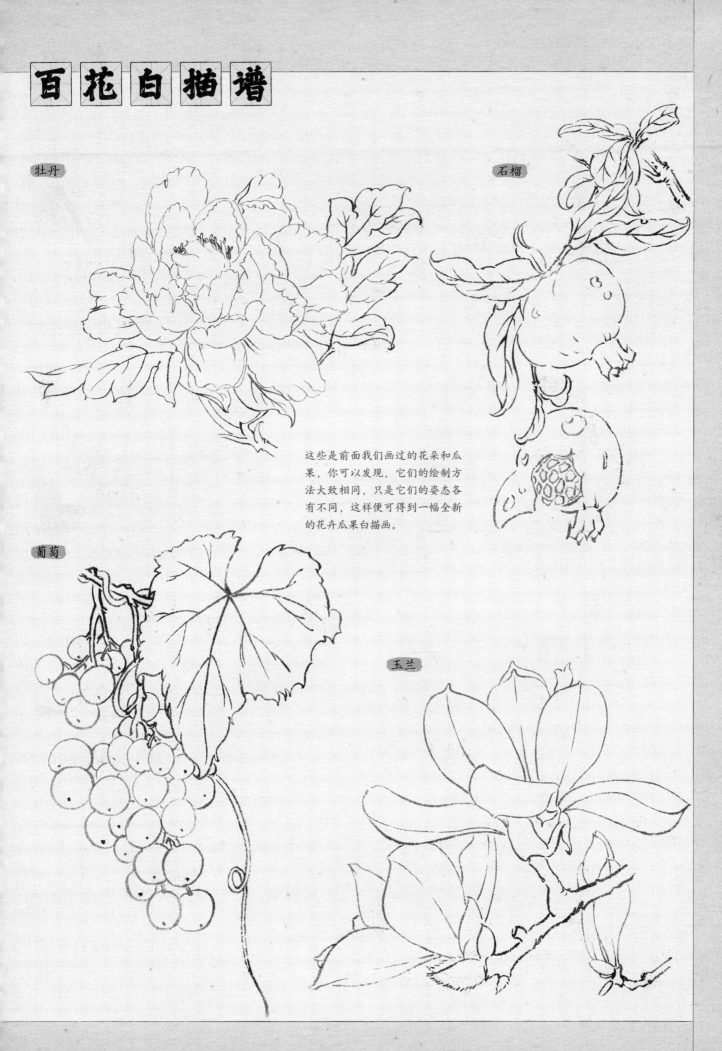

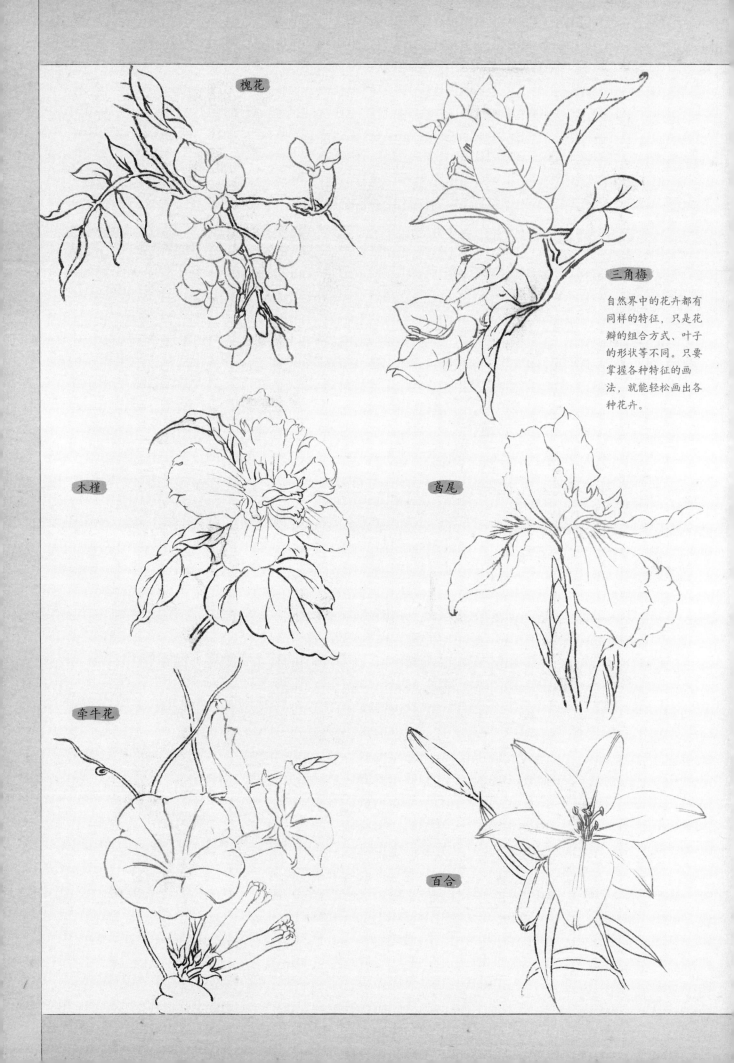

槐花

三角梅

自然界中的花卉都有
同样的特征，只是花
瓣的组合方式、叶子
的形状等不同。只要
掌握各种特征的画
法，就能轻松画出各
种花卉。

木槿

鸢尾

牵牛花

百合

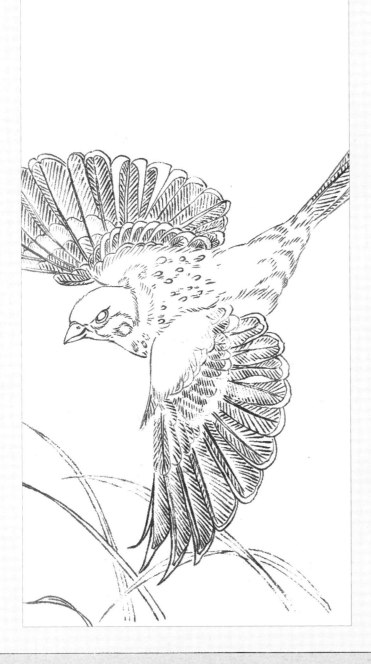

第四章

白描鸟兽实践练习

在我国古代，专攻工笔花鸟的画家有很多，并且这一题材的画曾经达到过一个非常高的水平。想要在国画之路上走得更远，大量地练习鸟兽白描画是非常重要的。正如苏葆桢先生的大量勾勒创作，也在提醒着我们后辈，在这条路上要想走得远，就应该付出更多心血。

这一章里，我们将重点学习鸟兽的勾勒方法，以及动物毛发的画法。同时结合前面学到的花卉画法，真正走入花鸟画的殿堂。

丛林精灵，跃然纸上

八哥，翎羽的描法

白描鸟类，其实就是在白描它们的羽毛，羽毛分为很多种，不同的羽毛有不同的画法，下面就以八哥为例来看看如何用白描的方法去画鸟类。

头部

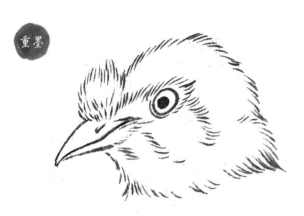

重墨

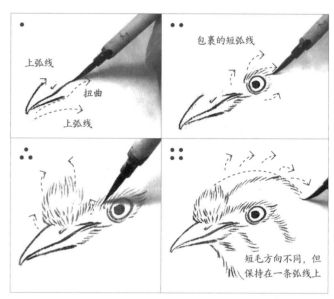

上弧线
扭曲
上弧线

包裹的短弧线

短毛方向不同，但保持在一条弧线上

在勾勒羽毛的时候，要考虑到鸟儿的特点，比如八哥的特点就是鸟喙上方有一撮向上的短羽毛。

画鸟先画鸟喙，上喙一般会比下喙宽一些；然后勾勒眼睛和眼睛周围的短毛；最后顺着鸟喙和眼睛添加短羽毛，将整个头部的轮廓用羽毛勾勒出来。

身体羽毛

淡墨

直接加水减淡墨色，得到淡一些的墨色。

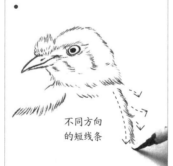

不同方向的短线条

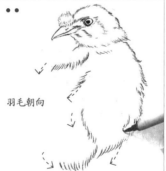

羽毛朝向

顺着身体的轮廓勾勒短线条，在勾勒时可以适当变化线条的方向，让羽毛更加生动，不同部位的羽毛朝向各不相同。

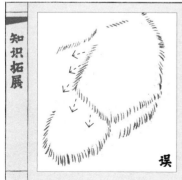

知识拓展

重墨

再短的羽毛都会有弯曲，所以在勾勒短羽毛时切忌将笔直的直线呈放射状排列。

误

和人的头发一样，根据身体结构不同，鸟儿的羽毛方向也各不相同，勾勒时应有意变化方向，让羽毛质感更加逼真。

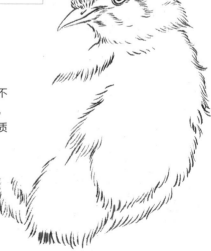

翅膀

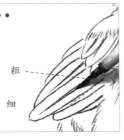
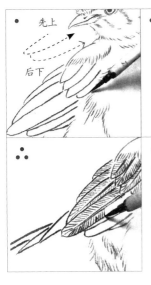

首先用重墨勾勒出翅膀主羽的轮廓；然后勾勒中间的羽轴，羽轴根部粗、尖部细；最后用短线条勾勒主羽的纹理。

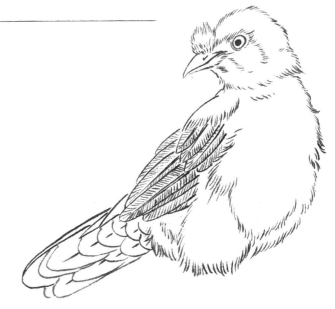

主羽比绒羽的质感硬，虽然二者颜色相同，但为了表现不同的质感，可以用更深的墨色去画主羽。

知识拓展

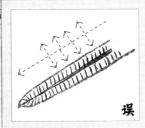
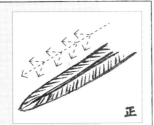

误　正

主羽上的纹理不是与羽轴垂直的，而是成锐角的，与叶子上的叶脉类似。

爪子

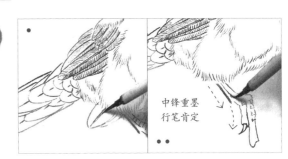

中锋重墨
行笔肯定

补完所有羽毛后，以重墨中锋行笔勾勒爪子，画爪子的线条时可以采用一些顿笔的技法，让爪子看上去更有力量。

重墨

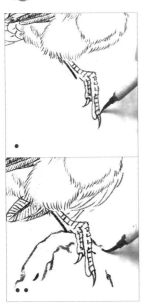

接下来，在爪子内部勾勒爪子的纹理，可以用类似方块的形状表示。

给鸟儿画上一些站立的着力点，画面会更加自然。着力点的画法与前面的植物相同。

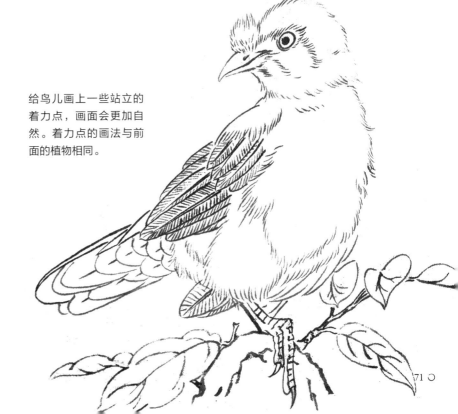

喜鹊，不同颜色的处理

除了八哥这种全身漆黑的鸟以外，许多鸟的羽毛都有不同的颜色，少则像喜鹊一样，它一般有两种颜色。那么在白描时，我们也可以用两种墨色去表示它的羽毛。

头部

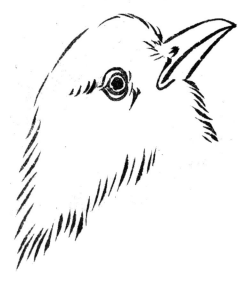

鸟儿的眼睛离鸟喙的末端大致一个眼睛的距离，眼睛的直径大致与鸟喙的末端宽度一致。

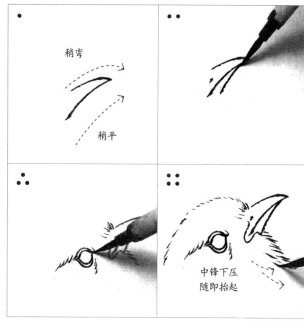

稍弯

稍平

中锋下压
随即抬起

首先勾勒鸟喙，上喙的上沿一般比下沿更弯，然后添加眼睛，以及整个头部轮廓的短羽毛。

身体羽毛

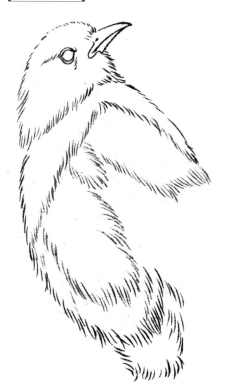

相较于鸟喙和眼睛的墨色，身体绒毛的墨色淡一些，这是为了突出器官。

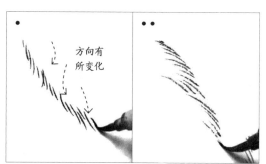

重墨

方向有所变化

沿着身体的轮廓勾勒短弧线，短弧线方向要有所变化。

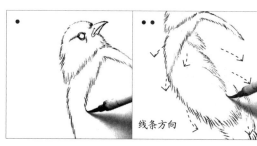

淡墨

线条方向

用淡墨来绘制身体部分的绒毛，根据结构的不同，绒毛的方向各不相同，并且要把绒毛的质感表现出来。应该使用中锋行笔，利用笔锋的弹性，下笔后快速起笔。

翅膀

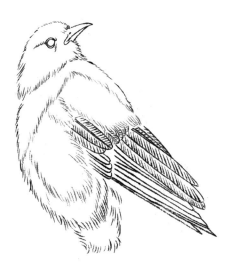

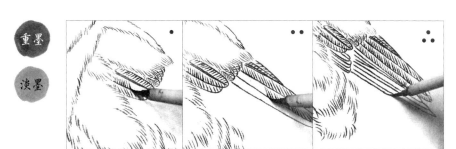

重墨

淡墨

先用重墨将翅膀上的主羽轮廓勾勒出来，然后用稍淡的墨色勾勒羽轴和主羽上的纹路。

先勾勒身体，再勾勒翅膀，勾勒身体时预留出翅膀的位置。

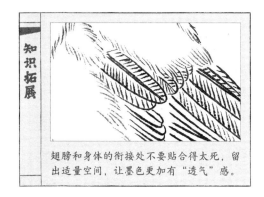

知识拓展

翅膀和身体的衔接处不要贴合得太死，留出适量空间，让墨色更加有"透气"感。

尾巴与爪子

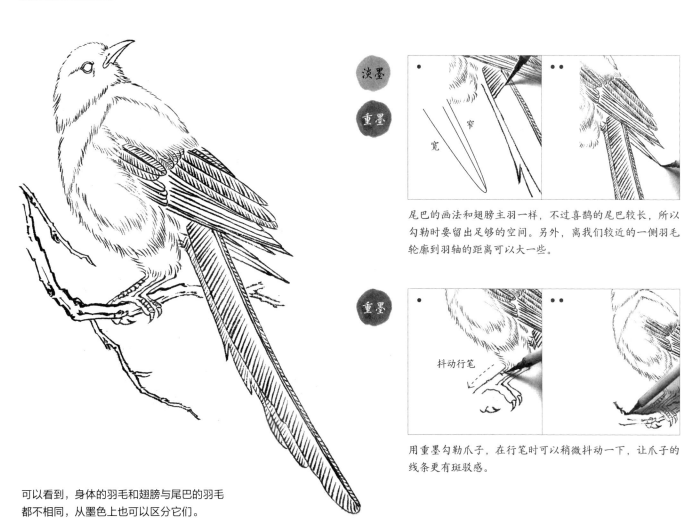

淡墨

重墨

宽　窄

尾巴的画法和翅膀主羽一样，不过喜鹊的尾巴较长，所以勾勒时要留出足够的空间。另外，离我们较近的一侧羽毛轮廓到羽轴的距离可以大一些。

重墨

抖动行笔

用重墨勾勒爪子，在行笔时可以稍微抖动一下，让爪子的线条更有斑驳感。

可以看到，身体的羽毛和翅膀与尾巴的羽毛都不相同，从墨色上也可以区分它们。

黄鹂，多色羽毛的处理

对于羽毛具有多种颜色的鸟类，比如黄鹂，我们可以采用前面学到的混描方法去勾勒，也就是复勾的方法。下面我们就来看如何在鸟类上运用这种描法。

头部

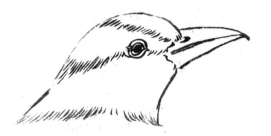

重墨

淡墨

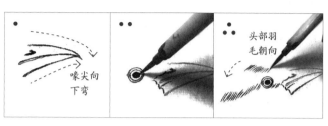

喙尖向下弯

头部羽毛朝向

同样是先绘制鸟喙，然后勾勒眼睛。根据它的斑纹可知，眼睛周围的羽毛用重墨去勾勒，而整个头部的羽毛用淡墨勾勒。

这个时候可以看到，整个头部的羽毛呈现出两种不同的毛色。

身体羽毛

重墨

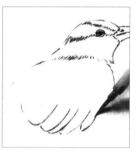

蘸取饱和的重墨，从肩部向下一直勾勒到翅膀处。

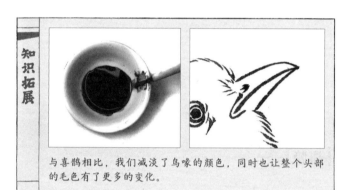

知识拓展

与喜鹊相比，我们减淡了鸟喙的颜色，同时也让整个头部的毛色有了更多的变化。

淡墨

然后蘸取较淡的墨色，将它的背部短毛用短弧线一根一根地勾勒出，形成背部的轮廓。

知识拓展

翅膀之间的距离可以有所不同，有的宽一些，有的窄一些。

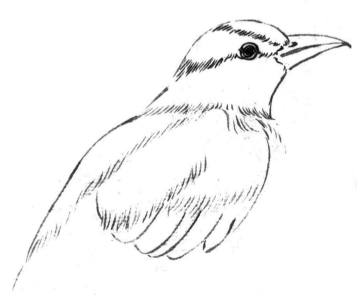

在勾勒整个鸟儿的羽毛时，可以适当地随机蘸取一些清水，让墨色有更多的变化。

爪子

长线

短线

首先用淡墨勾勒腿部的羽毛，然后在羽毛下方以重墨去勾勒爪子。

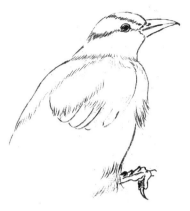

目前，爪子是画面中颜色最深的地方。先画爪子，建立一个标准，其他颜色可以参考爪子来定深浅。

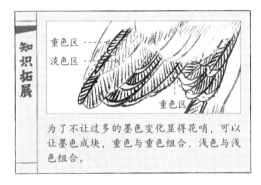

知识拓展

重色区

淡色区

重色区

为了不让过多的墨色变化显得花哨，可以让墨色成块，重色与重色组合，浅色与浅色组合。

翅膀

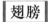

重墨

重墨

浓墨

使用淡墨、重墨和浓墨进行勾勒，主羽就形成了至少3种墨色变化。

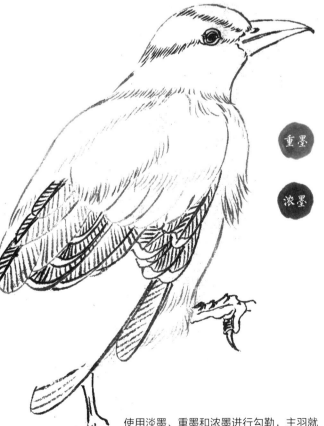

大弧度的中锋线条

粗

细

重墨复勾

勾勒纹路

中锋起笔 加力

中锋行笔
笔锋横压

首先用重墨勾勒出主羽的轮廓，然后添加羽轴和纹理。在完成后再次用重墨勾勒靠上方的主羽纹理，使颜色变得更深。最后用浓墨勾勒靠下方的主羽。

尾巴

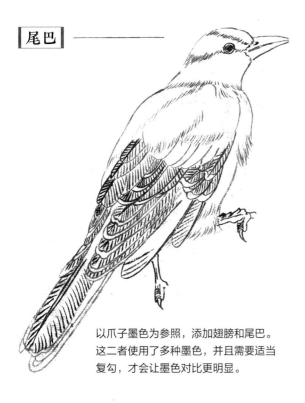

以爪子墨色为参照，添加翅膀和尾巴。这二者使用了多种墨色，并且需要适当复勾，才会让墨色对比更明显。

中锋起笔

减轻力度

加重力度

线条均匀

中锋行笔

首先用中锋行笔，蘸取淡墨勾勒尾巴羽毛的轮廓，然后在羽毛之上使用重墨进行勾勒，勾出羽轴和纹理。

细节与树枝

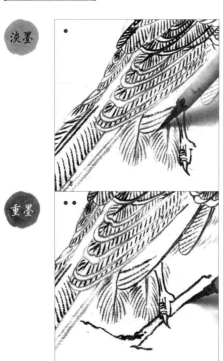

淡墨

重墨

用淡墨添加细节的羽毛，然后使用重墨在爪子下方勾勒出树枝。

使用淡墨时，羽毛颜色浅、柔软，行笔要轻柔一些。用重墨时，羽毛颜色深、坚硬，行笔应快速肯定一些，还可以加上一些顿笔技法。

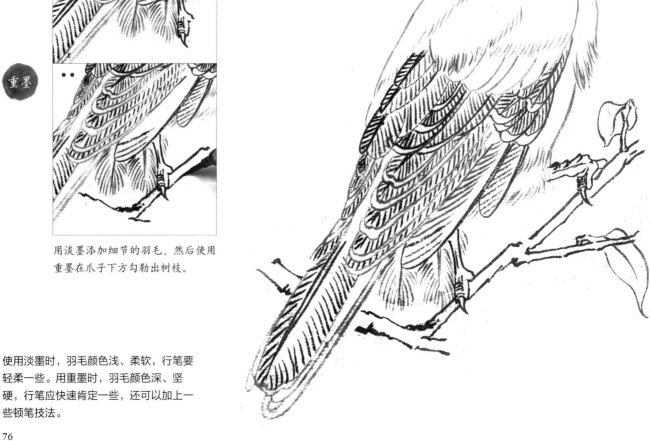

麻雀，斑点的处理

叽叽喳喳的麻雀是非常可爱的动物，它身上的斑点是它最为显著的特征之一。那么在白描时，我们就需要用线条去表现这些斑点。

头部

重墨

淡墨

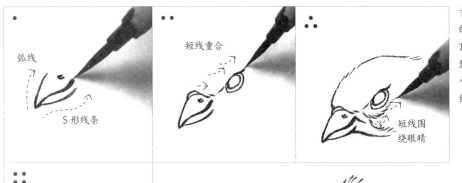

首先用重墨勾勒出鸟喙，在鸟喙的末端勾勒出眼睛后，从上喙的顶部开始起笔勾勒短线条，连接到眼睛上沿。最后使用淡墨将整个头部和颈部的短羽毛沿着轮廓线勾勒出来。

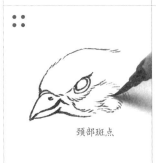

麻雀的另一个特征就是颈部的黑色斑点，这个斑点的轮廓用短线条组合表现即可。

身体和斑点

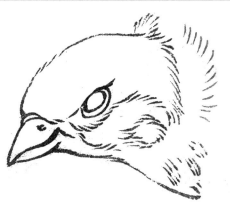

淡墨

首先用淡墨从颈部开始往下，勾勒出背部和翅膀的轮廓，在这个过程中，用短线条组合勾勒出颈部的斑点。

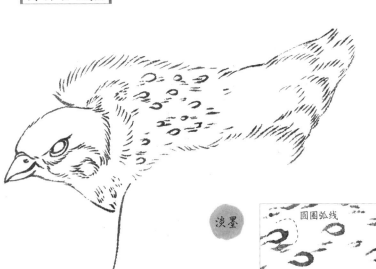

在整个背部范围内，勾勒圆圈表示斑点，注意斑点的分布，位置尽量随机一些，疏密有致。

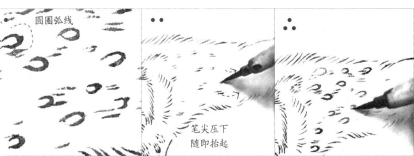

淡墨

在鸟的背部，用不封口的圆圈进行勾勒，表示背部的斑点；然后在圆圈周围将笔尖压下画出短线进行填充，表示背部的绒毛；最后顺着背部往下，用短线条勾勒出尾部的形状。

翅膀

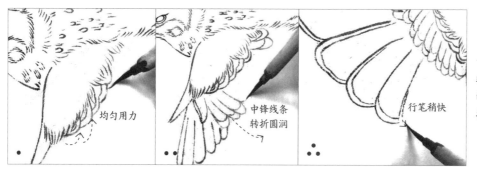

均匀用力

中锋线条
转折圆润

行笔稍快

首先用淡墨勾勒整个翅膀的轮廓，因为其翅膀是张开的，所以主羽之间的距离要拉得更开。

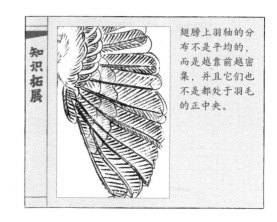

知识拓展

翅膀上羽轴的分布不是平均的，而是越靠前越密集，并且它们也不是都处于羽毛的正中央。

接着使用重墨将主羽内的羽轴和纹理都勾勒出来。然后用同样的方法，勾勒另外一侧的翅膀。

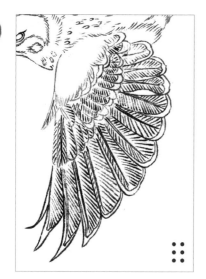

用重墨在翅膀前端画上一些稍尖的羽毛，这可以让翅膀轮廓更具体。

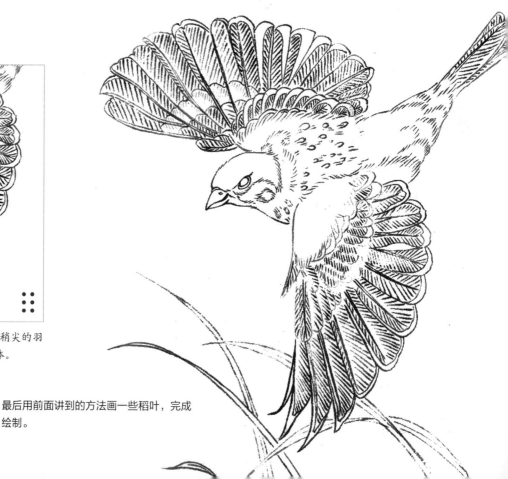

最后用前面讲到的方法画一些稻叶，完成绘制。

猫，皮毛的质感表现

猫的皮毛与鸟类有所不同，但画法上大同小异，重点在于如何将平淡的毛发勾勒得生动而富有活力。

五官

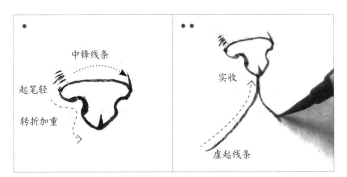

猫的鼻子多呈T字形，先用重墨勾勒顶部，然后往下行笔，在鼻孔转折处加重力度行笔，然后在鼻子下方勾勒嘴巴。

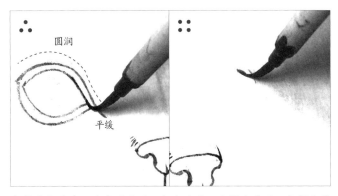

勾勒猫的眼睛，注意眼睛可以分为两层，外部为眼眶，内部为眼珠，眼角处的线条要平缓一些。

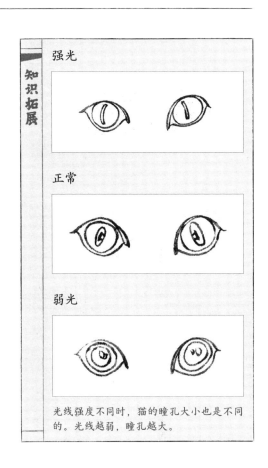

光线强度不同时，猫的瞳孔大小也是不同的。光线越弱，瞳孔越大。

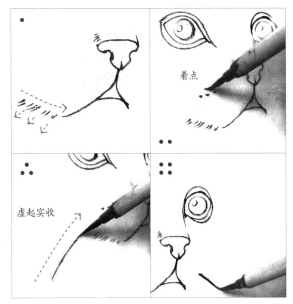

从嘴部开始往外延伸，用短线条组合代替实线，在嘴部两侧画点表示胡须的根部，然后勾勒出胡须。

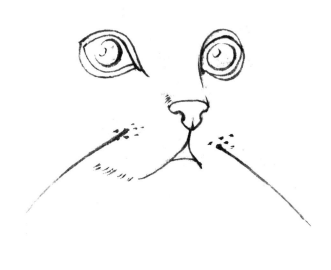

如果猫的头部稍侧，则远侧眼睛稍窄；胡须的根部到尖部是从实到虚的关系，所以尖部应该更细、更弱。

重墨

知识拓展

误

胡须的方向一定不能平行，
要有序地分散开，疏密结合，
根部紧、尖部松。

从根部出发，勾勒实起虚收的线条，从而画出胡须。胡须的方向可以杂乱一些，并且在眼睛上方画出一些眉须。

知识拓展

正

随机分散

误

规则分散

正确的胡须应该是分散的，
是无规律的。一定不能呈放
射状排列。

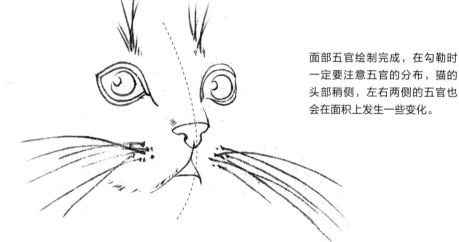

面部五官绘制完成，在勾勒时
一定要注意五官的分布，猫的
头部稍侧，左右两侧的五官也
会在面积上发生一些变化。

头部

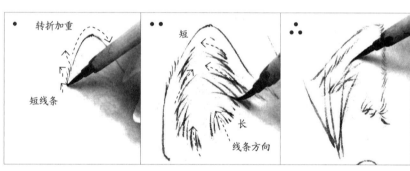

重墨

转折加重

短线条

短

长

线条方向

继续用重墨勾勒，先勾勒耳朵。勾勒出耳朵整体的轮廓，然后再在里面添加毛发，内
耳侧的毛比外耳侧的长一些，并且毛的方向都指向耳朵中央。

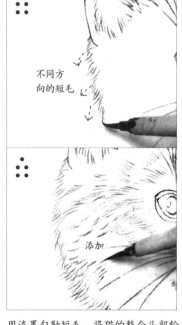

不同方向的短毛

添加

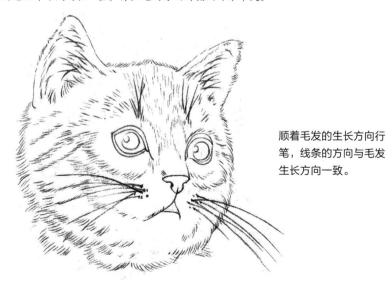

顺着毛发的生长方向行
笔，线条的方向与毛发
生长方向一致。

用淡墨勾勒短毛，将猫的整个头部轮
廓都勾勒出来，然后再在里面添加短
绒毛，直至将整个头部填充完成。

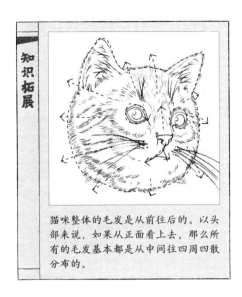

猫咪整体的毛发是从前往后的。以头部来说，如果从正面看上去，那么所有的毛发基本都是从中间往四周四散分布的。

淡墨

重墨

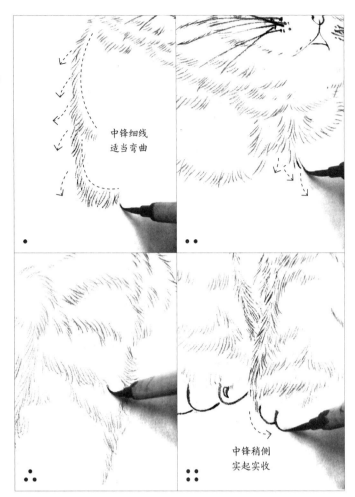

中锋细线
适当弯曲

中锋稍侧
实起实收

用淡墨添加身体上的毛发。根据猫咪的结构，可以将毛发分为数层，然后一层一层地勾勒。最后在足部用重墨勾勒猫的爪子。

身体毛发

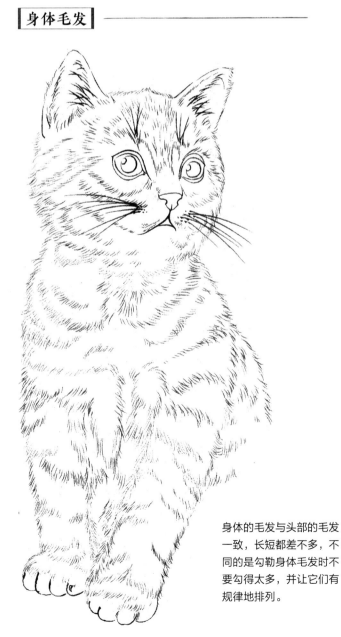

身体的毛发与头部的毛发一致，长短都差不多，不同的是勾勒身体毛发时不要勾得太多，并让它们有规律地排列。

强光

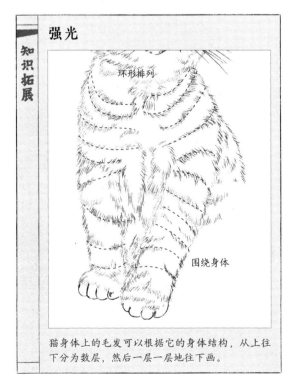

环形排列

围绕身体

猫身体上的毛发可以根据它的身体结构，从上往下分为数层，然后一层一层往下画。

淡墨

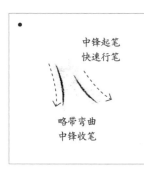

中锋起笔
快速行笔

略带弯曲
中锋收笔

方向变化

猫在蹲坐时部分毛发会长一些，勾勒时要注意毛发的排列，首先每一根线条都是略带弯曲的虚起虚收线条，然后通过不同方向的组合与不同疏密的结合，将多根毛发组合成片，最后将它们与猫的背部贴合在一起。

重墨

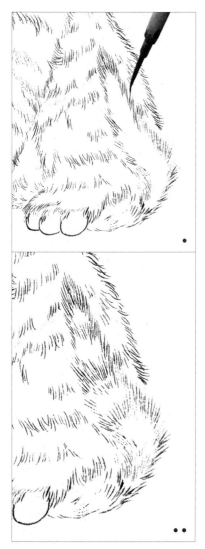

首先以稍深的墨色勾勒线条，把尾巴的轮廓表示出来，然后再在其中添加毛发（与身体一样分层处理）。此处可少些弯曲感，毛发也长一些。

猫咪浑身是毛，容易混淆，所以一般会让头部五官的重点区域和爪子的墨色更深，这样能让它的形象更加突出。

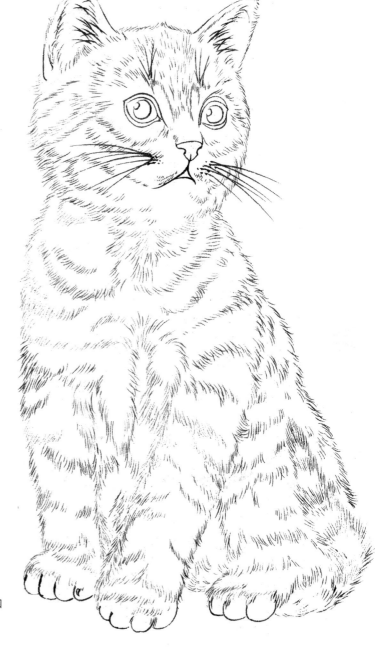

在红花绿叶中穿行

翠鸟与荷花，鸟与花的组合描法

所谓花鸟画，即有花也有鸟。学习了它们各自的画法之后，下面就以荷花翠鸟为例来学习将二者结合成富有生趣的画面的方法。

荷花

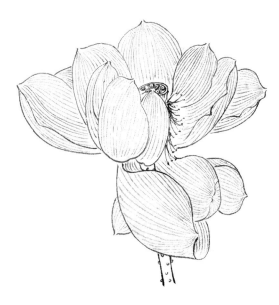

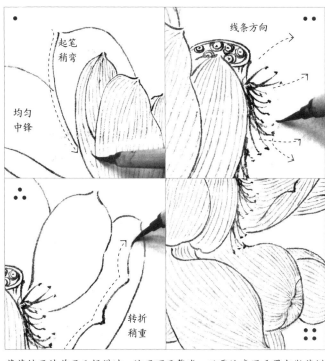

花瓣轮廓线条墨色深、线条粗，花瓣纹理线条墨色浅、线条细。这样即使画面很满，也不会显得沉闷。

荷花的画法前面已经讲过，这里不再赘述。只需注意用重墨勾勒花瓣以及莲蓬，然后用淡墨和稍细的线条勾勒花瓣上的纹理即可。

叶子

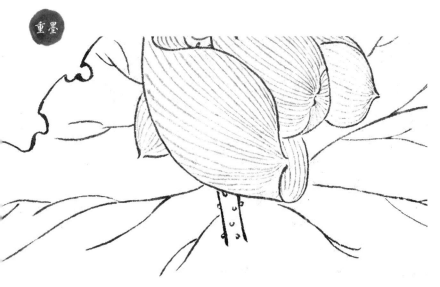

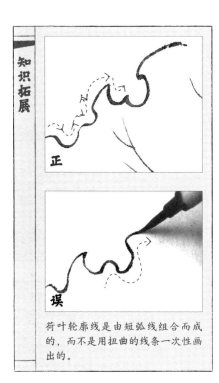

以重墨勾勒叶子，首先用弧线组合勾勒出叶子的轮廓，然后从中间出发，从主到次、从粗到细地勾勒出叶脉。

荷叶轮廓线是由短弧线组合而成的，而不是用扭曲的线条一次性画出的。

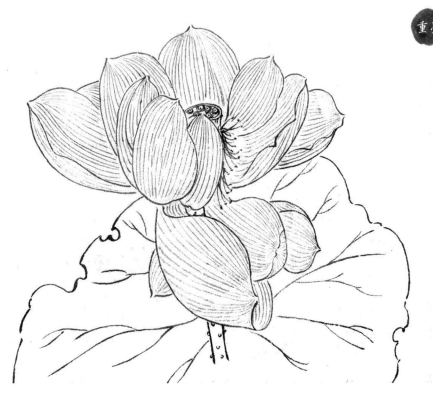

完整的荷花与荷叶。荷叶面积比较大，一大片荷叶在画面里往往会显得苍白，所以对它进行适当遮挡是有必要的。

重墨

短弧线
组合

顿笔稍重

弧线长
短不一

轻、细

重、粗

以重墨勾勒叶子边缘并完善叶子轮廓。勾勒叶脉时从内到外，起笔稍重，收笔要轻。

鸟头

重墨

淡墨

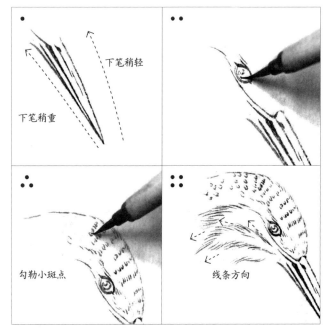

下笔稍轻

下笔稍重

勾勒小斑点

线条方向

以重墨勾勒出鸟喙，翠鸟鸟喙较长，上喙行笔稍轻，让线条细一些；下喙行笔稍重，让线条粗一些；然后从喙的末端起笔画出眼睛，接着使用淡墨在头顶勾勒小斑点，表示纹理；再顺着颈部添加短羽毛即可。

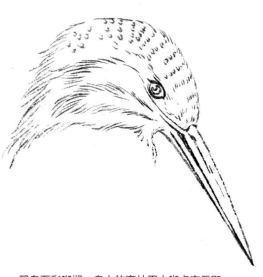

翠鸟五彩斑斓，身上的亮片用小斑点表示即可。整个头部中，鸟喙和眼睛的墨色最深。

鸟身

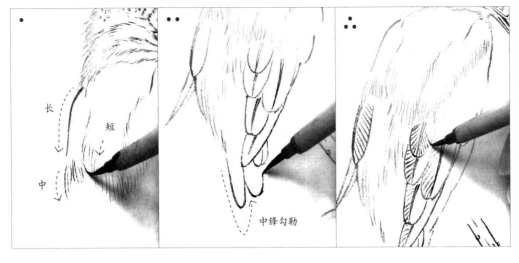

顺着背部轮廓添加身体羽毛，线条长短结合，分布有致。然后以重墨勾勒翅膀的主羽，并添加羽轴和纹路。

长

短

中

中锋勾勒

知识拓展

莲蓬的外轮廓用短弧线组成，然后在其中添加纹理即可。

爪子和莲蓬

重墨

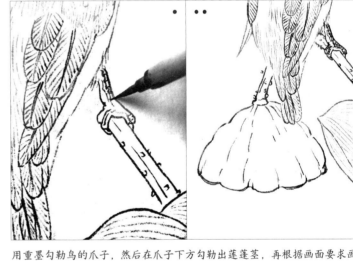

用重墨勾勒鸟的爪子，然后在爪子下方勾勒出莲蓬茎，再根据画面要求画出莲蓬头。

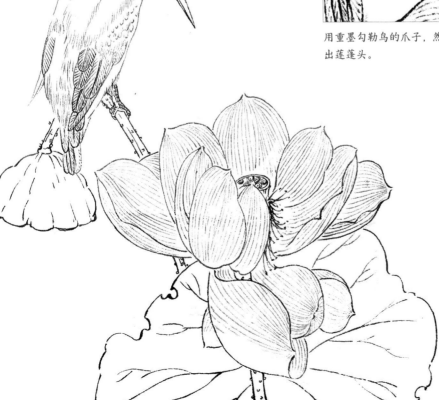

完成的花鸟白描作品，要让花和鸟产生联系，比如让鸟看着花，或者让鸟直接站在花上，切忌让二者分离而没有形体上的关联。

鹦鹉与桃花，多种质感和颜色羽毛的组合

鹦鹉与其他鸟类的头部、鸟喙、颜色都不同。当它与同样美丽的桃花结合起来是怎样的？

鸟头

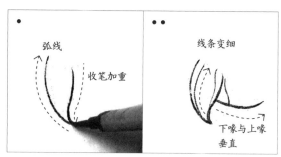

首先用重墨勾勒鸟喙，鹦鹉的喙比较特殊，上喙向下弯曲，下喙较短，要注意二者的位置。

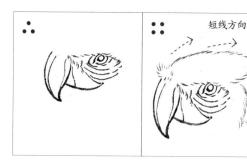

勾勒出眼睛以及眼睛周围的皮肤，然后用淡墨添加短羽毛，完善头部轮廓。

鹦鹉的头部相对来说非常有特点，主要是因为它的鸟喙和眼睛周围的皮肤，画出这二者，就能表现出它的特征。

知识拓展

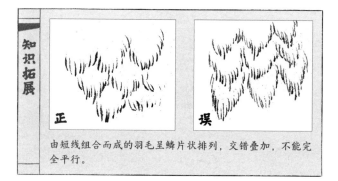

由短线组合而成的羽毛呈鳞片状排列，交错叠加，不能完全平行。

背部

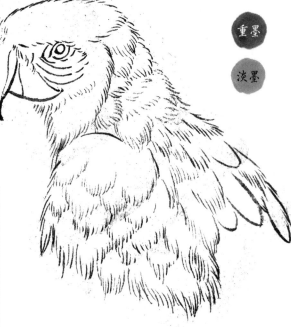

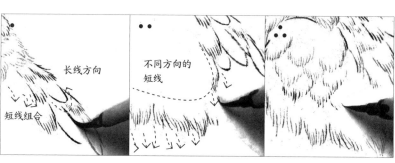

先用重墨勾勒羽毛的轮廓，将一片片羽毛勾勒出来，然后用淡墨添加短羽毛，让羽毛像鱼的鳞片一样交错着、有规律地排列。

鹦鹉背部的羽毛，用有规则的羽毛组合来表现。

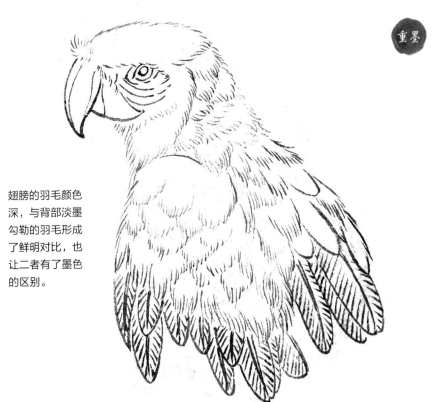

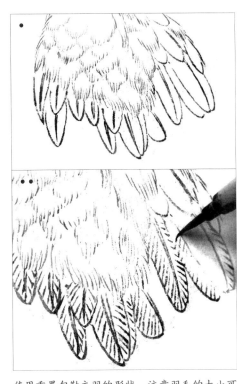

翅膀的羽毛颜色深，与背部淡墨勾勒的羽毛形成了鲜明对比，也让二者有了墨色的区别。

使用重墨勾勒主羽的形状，注意羽毛的大小可以有些区别，然后勾勒出羽轴和纹理。

翅膀、尾巴和爪子

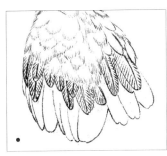

翅膀的画法并没什么不同，只需注意用重墨与中锋勾勒出羽毛的外部轮廓即可，这些羽毛的形状可以有些区别。

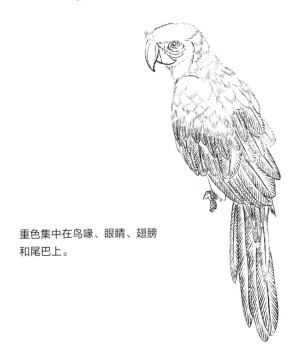

重色集中在鸟嚎、眼睛、翅膀和尾巴上。

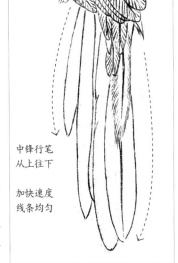

尾巴的羽毛更长，这时行笔不太方便，可以用两段线条组合完成，但要避免线条的抖动。最后在下方勾勒出爪子。

中锋行笔从上往下

加快速度线条均匀

桃枝

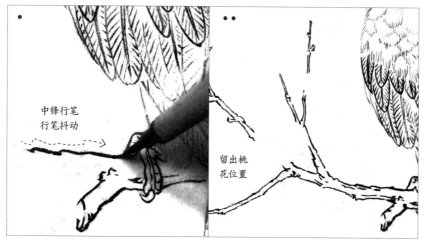

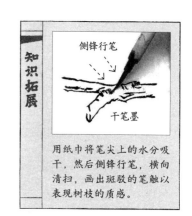

用纸巾将笔尖上的水分吸干，然后侧锋行笔，横向清扫，画出斑驳的笔触以表现树枝的质感。

使用重墨勾勒桃枝，从鹦鹉爪子下方出发，从粗枝勾勒到细枝，勾勒的时候桃枝的轮廓可以稍微断开，并添加一些横向的短线以表示枝干的质感。

桃花

桃花的画法与梨花一致，首先勾勒出浅色的花瓣，勾勒花瓣时注意在转折时稍微加重行笔力度，然后用重墨勾勒出花蕊。

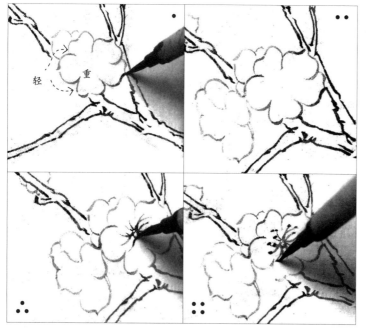

桃花的叶子都长在桃枝的尖端，叶子较细，且都是从根部开始往外分散。

叶子与细节

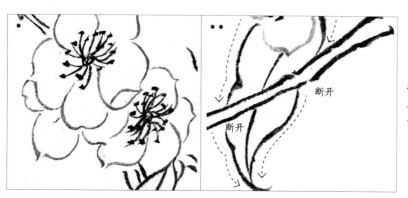

将所有正对的花朵的花蕊都勾勒出来，然后在花朵之间添加叶子。勾勒叶子的时候要注意隔开已经画好的物体。

 重墨

 淡墨

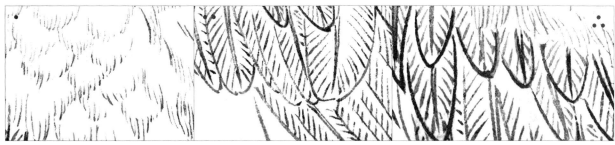

添加细节，首先用淡墨给鹦鹉背部添加许多短线条，丰富其表现效果。然后使用重墨丰富主羽上的纹路，靠近背部的主羽可以再用重墨进行复勾，增强墨色效果。

 重墨

 淡墨

使用淡墨勾勒花苞，桃花的花苞画法与梨花的相似，不同的是它的花梗很短。

知识拓展

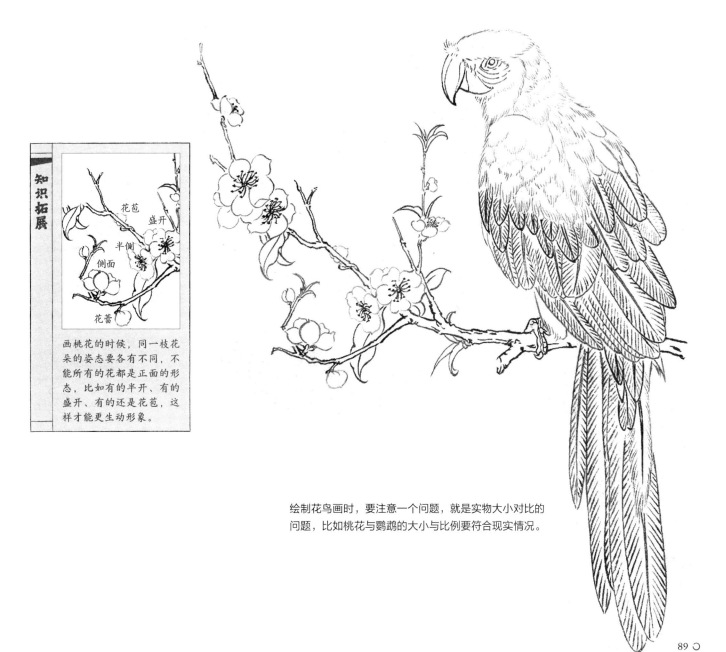

画桃花的时候，同一枝花朵的姿态要各有不同，不能所有的花都是正面的形态，比如有的半开、有的盛开、有的还是花苞，这样才能更生动形象。

绘制花鸟画时，要注意一个问题，就是实物大小对比的问题，比如桃花与鹦鹉的大小与比例要符合现实情况。

群燕，如何用线条区分个体

很多相同的东西组合在一起时，我们需要用线条区分出它们各自的轮廓。比如画群燕时，我们就要用线条的变化区分出它们，让每个个体既处在集体中，又是相对独立的。

第一只燕子

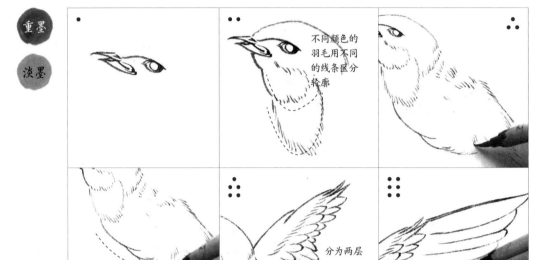

重墨

淡墨

不同颜色的羽毛用不同的线条区分轮廓

分为两层

长线条

首先用重墨勾勒鸟喙及眼睛，然后用淡墨勾勒身体上的羽毛，头部和腹部的羽毛用短线条表示，翅膀的羽毛用长线勾勒。注意线条长短结合，羽毛也要形成多层组合。

第二只燕子

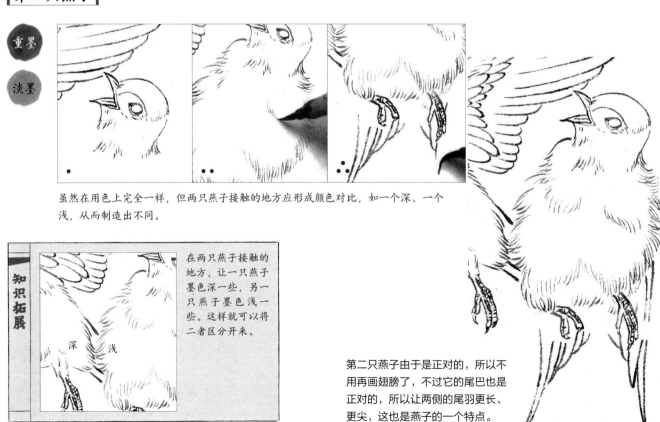

重墨

淡墨

虽然在用色上完全一样，但两只燕子接触的地方应形成颜色对比，如一个深、一个浅，从而制造出不同。

知识拓展

深　浅

在两只燕子接触的地方，让一只燕子墨色深一些，另一只燕子墨色浅一些。这样就可以将二者区分开来。

第二只燕子由于是正对的，所以不用再画翅膀了，不过它的尾巴也是正对的，所以让两侧的尾羽更长、更尖，这也是燕子的一个特点。

第三只燕子

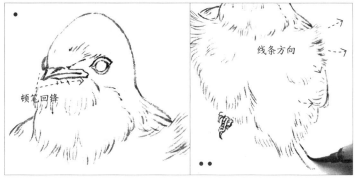

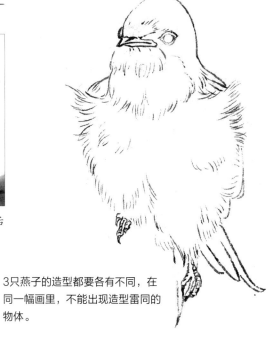

这只燕子的头部相对较正，所以鸟喙会更短、更宽，喙的形状更扁。然后同样用淡墨勾勒身体的短羽毛，用重墨勾勒爪子和尾巴。

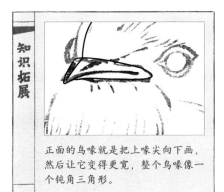

正面的鸟喙就是把上喙尖向下画，然后让它变得更宽，整个鸟喙像一个钝角三角形。

3只燕子的造型都要各有不同，在同一幅画里，不能出现造型雷同的物体。

最后用重墨勾勒它们所站立的柳枝，再用淡墨添加一些长叶子。

正如大家看到的，如果一个画面中有几个相同的物体，那么区分它们的方法有两种，一是在两两接触处让一个墨色稍深，另一个墨色稍浅。

另一个方法就是在画面中让二者隔得远一些。但一幅画里的相同物体，需要有组合、有分散，才能形成好看的构图。

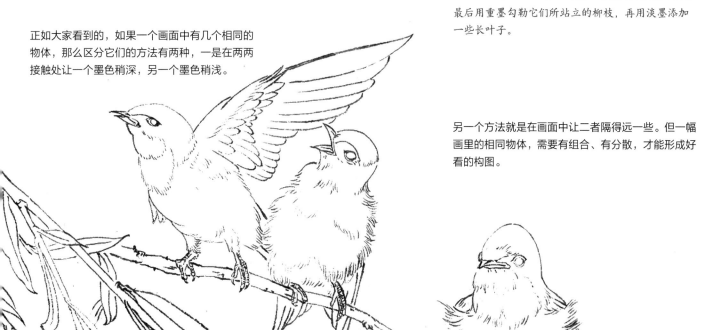

猿猴，杂色皮毛的表现

画猴的难点并不在于勾勒线条，而在于如何将线条贴合在它复杂的身体结构之上。

五官

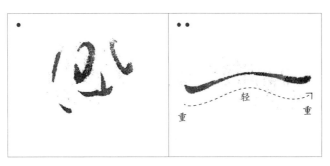

首先使用重墨勾勒鼻孔，然后完成整个鼻子的形状。接着画嘴巴，嘴巴是用一根线条画出的，但随着线条的弯曲，起笔和收笔都重，在行笔过程中减轻力度，让线条更细。

猴的五官与人的五官很像，所以它的五官也可以参考人的五官来处理。

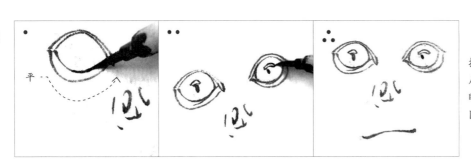

接着勾勒眼睛，注意眼睛分为几层，眼眶和眼珠的线条分开，在眼角处结合。勾勒要注意线条的圆润处理，不要太过生硬。

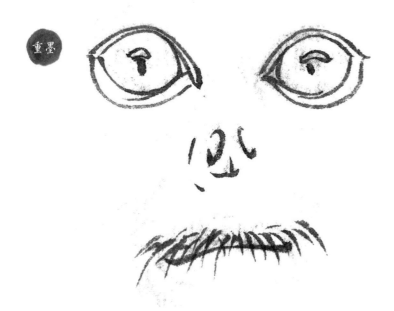

五官完成后，在嘴唇上方简单勾勒几根毛发，像人的胡子一样从上往下勾勒。

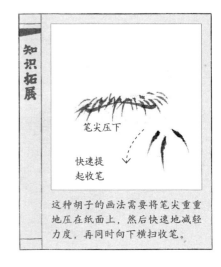

知识拓展

笔尖压下

快速提起收笔

这种胡子的画法需要将笔尖重重地压在纸面上，然后快速地减轻力度，再同时向下横扫收笔。

头部毛发

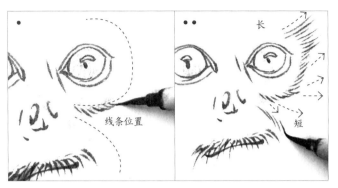

线条位置

长

短

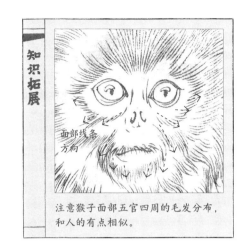

知识拓展

面部线条方向

注意猴子面部五官四周的毛发分布，和人的有点相似。

在猴子的面部勾勒毛发，围绕眼眶和嘴巴的范围进行勾勒，线条则往四周分散。

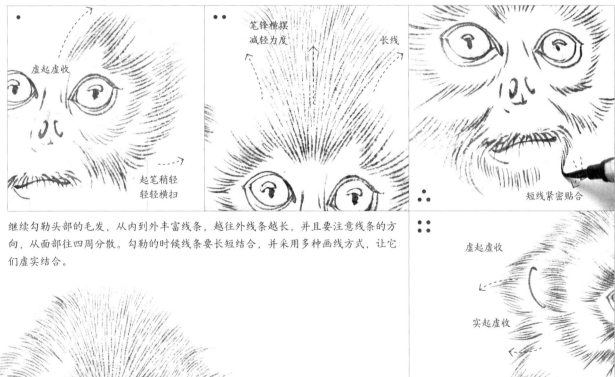

虚起虚收

起笔稍轻
轻轻横扫

笔锋横摆
减轻力度

长线

短线紧密贴合

虚起虚收

实起虚收

继续勾勒头部的毛发，从内到外丰富线条，越往外线条越长，并且要注意线条的方向，从面部往四周分散。勾勒的时候线条要长短结合，并采用多种画线方式，让它们虚实结合。

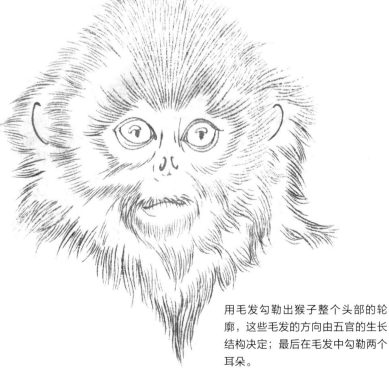

用毛发勾勒出猴子整个头部的轮廓，这些毛发的方向由五官的生长结构决定；最后在毛发中勾勒两个耳朵。

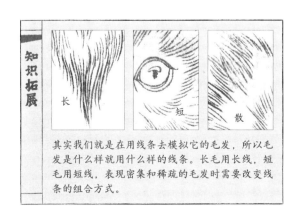

知识拓展

长　　短　　散

其实我们就是在用线条去模拟它的毛发，所以毛发是什么样就用什么样的线条。长毛用长线，短毛用短线，表现密集和稀疏的毛发时需要改变线条的组合方式。

身体毛发

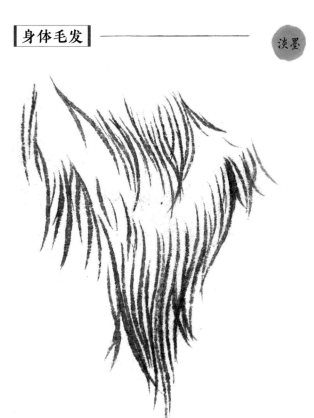

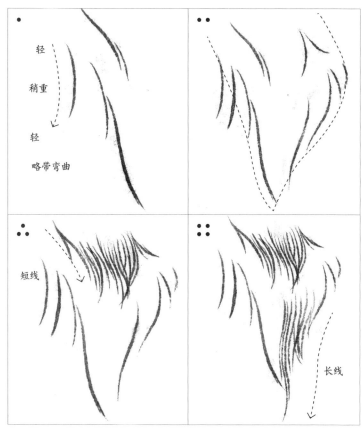

轻
稍重
轻
略带弯曲

短线

长线

从头部开始，顺势往下勾勒身体的毛发，身体毛发的方向根据身体结构而定，如颈部和胸部的毛发统一向下。

勾勒身体的毛发。这些毛发两头轻，中间重，并根据身体结构有一些弯曲，可以先用几根线条确定这部分毛发的框架，再用不同弯曲程度的线条进行填充。

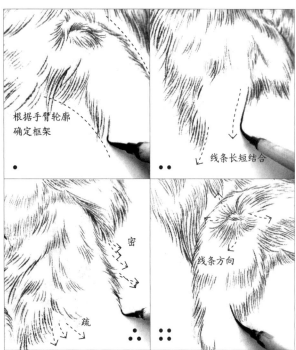

根据手臂轮廓确定框架

线条长短结合

密

疏

线条方向

顺势往下勾勒身体的毛发，需要用更紧密的线条组合确定各个部位的轮廓，比如手臂和腿部，然后在其中添加稀疏的毛发。注意分组勾勒线条，且线条应长短结合。

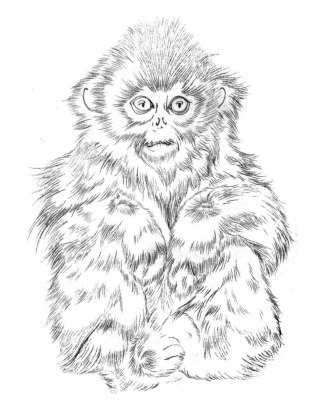

因为表示轮廓的线条更密集，而其他毛发更稀疏，所以即使毛发很多，也能够看清猴子的身体结构。

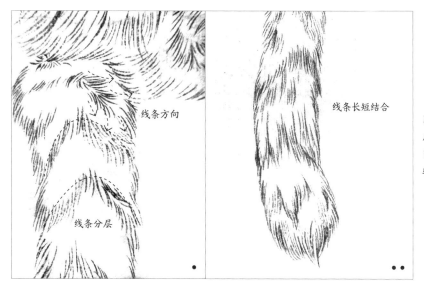

线条方向

线条长短结合

线条分层

同样先用密集的线条勾勒尾巴的轮廓，然后用线条组合将线条一层一层地添加到尾巴上去；之后用长短结合的线条填充尾巴轮廓。

知识拓展

勾勒树枝的线条时适当抖动，行笔速度稍慢，画法和毛发的线条完全不同。

重墨

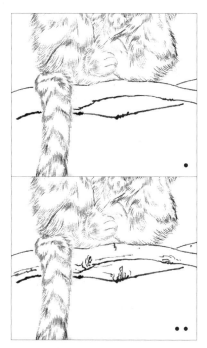

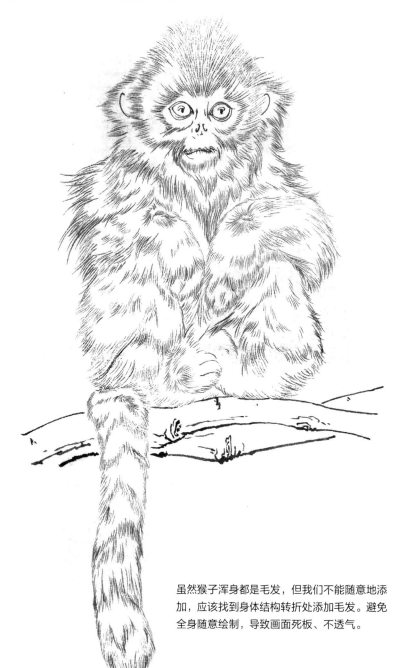

使用重墨勾勒猴子下方树枝的轮廓，再在其中添加细节。注意线条墨色稍深，并且行笔稍慢，配合手部抖动，和毛发线条的质感做出区别。

虽然猴子浑身都是毛发，但我们不能随意地添加，应该找到身体结构转折处添加毛发。避免全身随意绘制，导致画面死板、不透气。

用线条让鸟类动作显得更自然

绘制鸟类绝不只是画出羽毛质感即可，还需要将鸟的身体结构表现准确，才能让它们的动态更加自然。一般有两种方法帮助我们画出准确的鸟类结构。

动势线的辅助——找到头、胸、腹、翅、尾、爪的位置

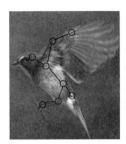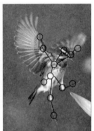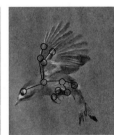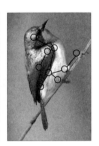

根据身体结构进行连线，得到鸟类身体的动势线，这些动势线决定了鸟类的动作是否准确。经过一定的练习之后，我们可以分辨出这些线条是否处在合理的位置，从而判断动作是否准确。

轮廓的剪影——观察鸟类整体的大关系

在观察的时候，用整体的眼光去看，不要局限于某个单一的物体。然后看鸟整体的大轮廓，记住这个剪影并与自己所画的相比较，只要二者的剪影效果差不多，鸟的姿态自然也就准确了。

根据不同的质感决定线条

爪子张开　　**爪子闭合**　　**羽毛**　　**鸟喙**

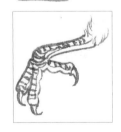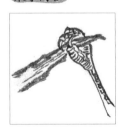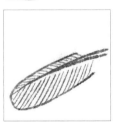

不同的部位质感不同，所以使用的线条也不同。通过线条的虚实、轻重、深浅等变化，反映对象质感的真实性，也是让其更加生动的方法。

技法问答

问： 白描花鸟时，用什么样的笔最好？

答： 一般用国画勾线笔就可以，用稍硬的硬毫笔，叶脉等用长锋笔也可以。

问： 工笔花鸟画中花是重点还是鸟是重点？

答： 理应鸟是重点，但花的分量也不能太低。鸟是画面中的活物，是画面的点睛之笔，所以需要用大量笔墨去绘制。

问： 花鸟画应该如何构图？

答： 构图是一个比较抽象的问题，总之要记住画面不能太满，宁少勿多，鸟不能画在画面正中间。推荐王伯敏先生的《中国画的构图》一书，里面有详尽的讲解。

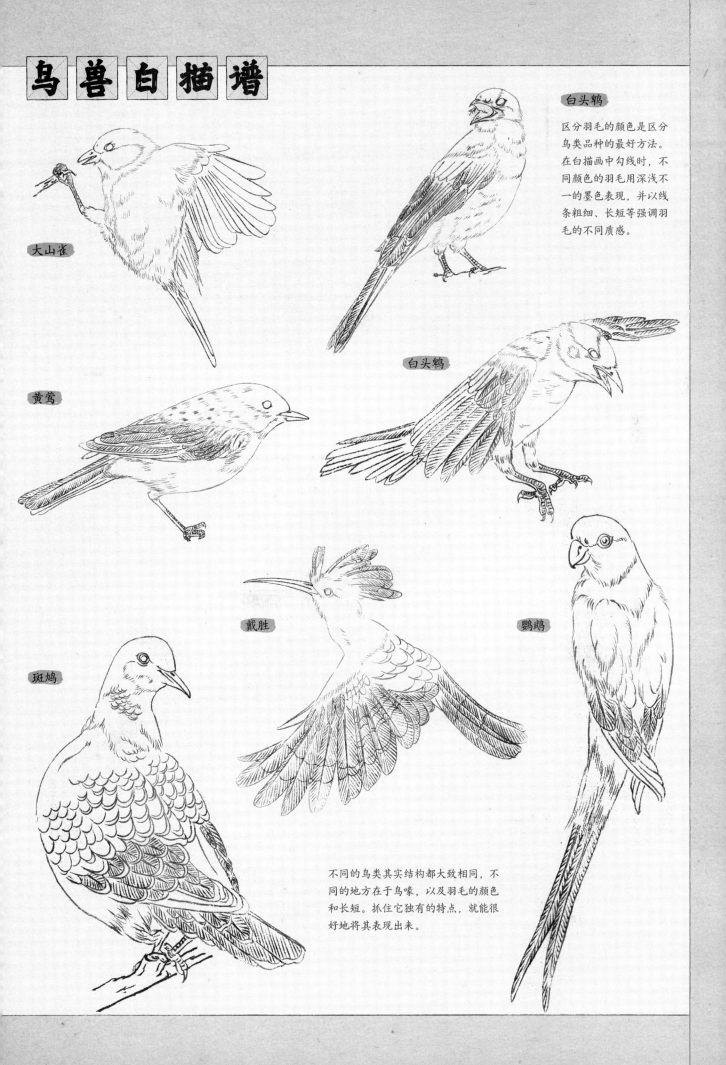

鸟兽白描谱

白头鹎

区分羽毛的颜色是区分鸟类品种的最好方法。在白描画中勾线时，不同颜色的羽毛用深浅不一的墨色表现，并以线条粗细、长短等强调羽毛的不同质感。

大山雀

白头鹎

黄莺

戴胜

斑鸠

鹦鹉

不同的鸟类其实结构都大致相同，不同的地方在于鸟喙，以及羽毛的颜色和长短。抓住它独有的特点，就能很好地将其表现出来。

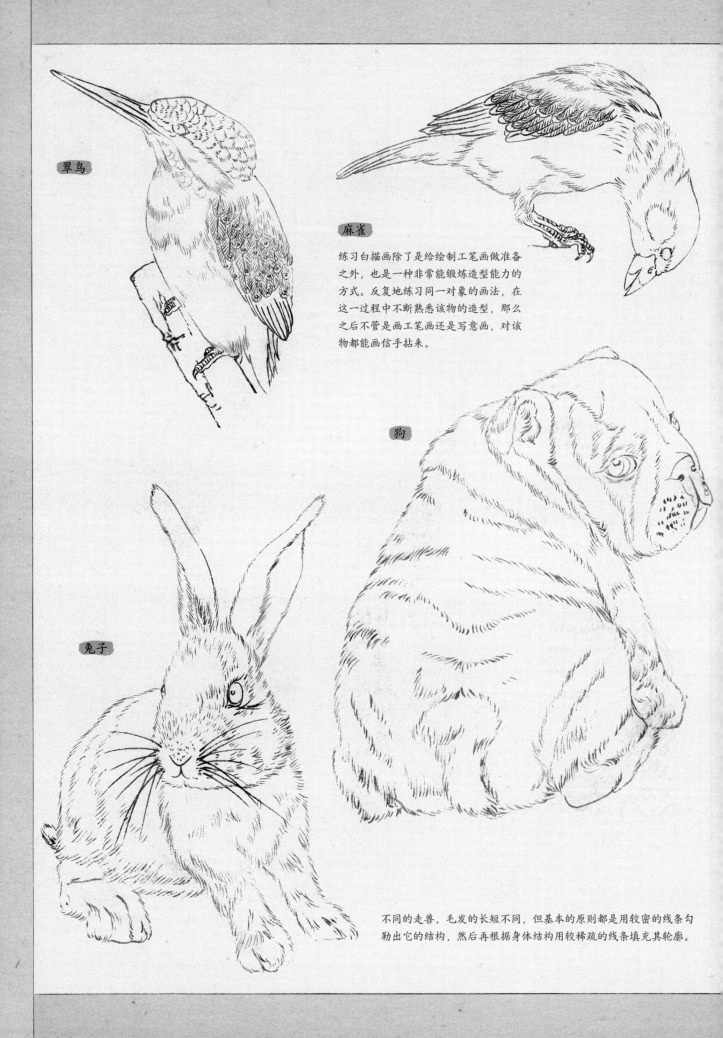

翠鸟

麻雀

练习白描画除了是给绘制工笔画做准备之外，也是一种非常能锻炼造型能力的方式。反复地练习同一对象的画法，在这一过程中不断熟悉该物的造型，那么之后不管是画工笔画还是写意画，对该物都能画信手拈来。

狗

兔子

不同的走兽，毛发的长短不同，但基本的原则都是用较密的线条勾勒出它的结构，然后再根据身体结构用较稀疏的线条填充其轮廓。

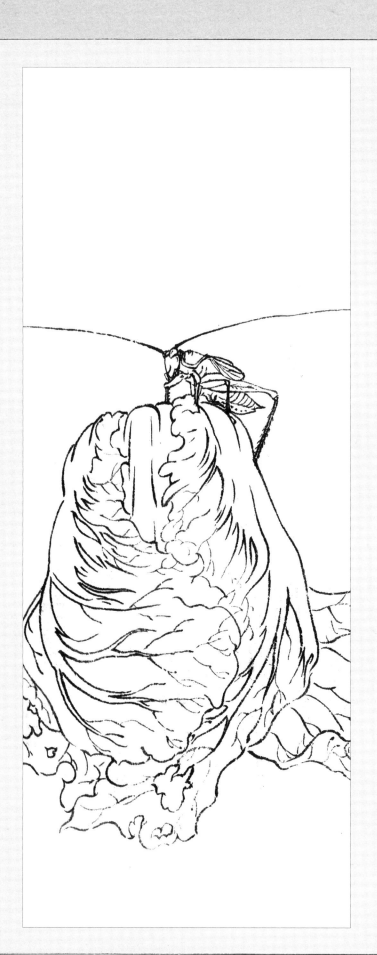

第五章
白描鱼虫实践练习

在工笔画中，鱼因为有着美好的象征寓意，所以是历代画家们喜欢描绘的对象之一。而对于虫草的描绘，虫草不只是花鸟画里的一个衬景，它也是一个独立的画种，以虫草为主题，瓜果蔬菜为辅也可形成一个完整的作品。

本章通过对鱼、蟹、虫的练习，学习怎么运用线条表现鳞介类的物体和甲壳类的物体；并练习怎么把细小的虫类作为主体进行创作，以及如何把虫鱼和其他物体组合成一个完整的画面。

飞虫惊蛰，勾勒鱼虫动态

锦鲤，鳞介的质感

鲤鱼自古都是画者们常常描绘的对象。接下来我们一起学习锦鲤的勾勒技巧，并学习如何用线条来表现鳞介类物体的质感。

头部

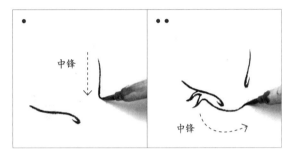

用中锋行笔勾勒出鱼头部的轮廓线条，勾勒的时候用重墨，线条要流畅。

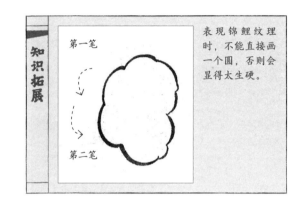

表现锦鲤纹理时，不能直接画一个圆，否则会显得太生硬。

第一笔

第二笔

知识拓展

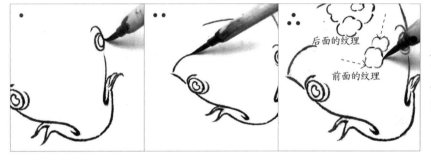

后面的纹理

前面的纹理

用重墨勾勒出鱼的眼睛。鱼眼要画出"突"的感觉。然后用淡墨勾勒出锦鲤头部的纹理，用前后关系表现出纹理的变化。

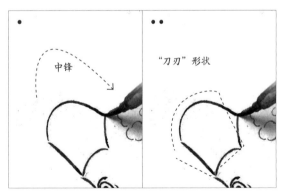

中锋

"刀刃"形状

鱼鳃的用线一定要流畅，用重墨与中锋行笔，勾勒出"刀刃"形的弧线，以表现鱼鳃的"锋利"感。

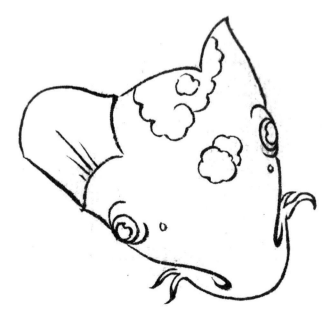

整个鱼头部的形状像一个三角形。

身体与鱼鳍

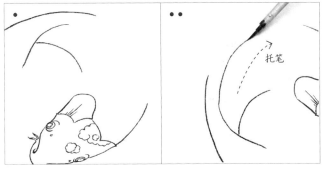

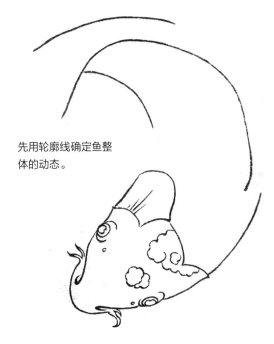

用重墨与中锋勾勒出能表现锦鲤整体动态的外轮廓线，背部线条用托笔的技法表现。

先用轮廓线确定鱼整体的动态。

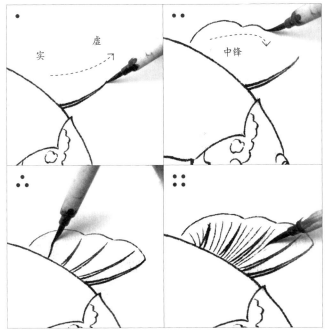

鱼鳍的表现。先用重墨勾勒出鱼鳍的轮廓，然后画出由实到虚的线条，再用中锋勾勒轮廓。最后蘸取淡墨，用中锋行笔勾出细小的纹理。

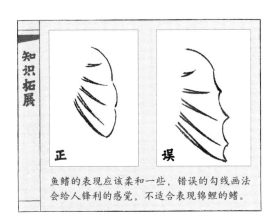

鱼鳍的表现应该柔和一些，错误的勾线画法会给人锋利的感觉，不适合表现锦鲤的鳍。

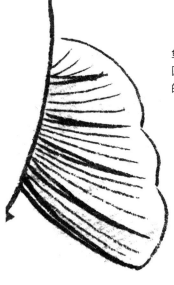

鱼鳍的大轮廓线条运笔要圆润，以表现鱼鳍在水里的柔和感。

其他两个不同视角的鱼鳍。由于视角的不同，鱼鳍的形状、大小也要有变化。

尾部

 重墨

 淡墨

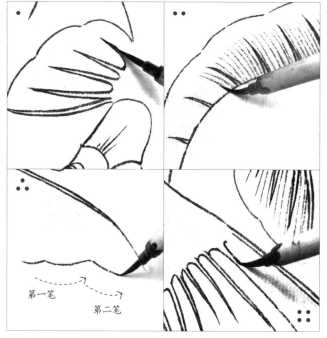

第一笔

第二笔

依次画出第二个鱼鳍和背部的鱼鳍，尾部的用线要流畅、圆润。

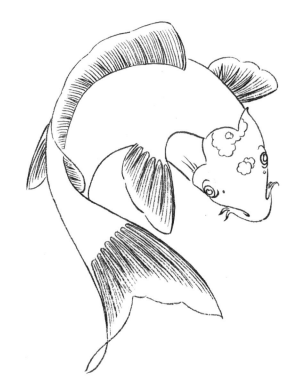

先勾勒出整体的形态和鱼鳍部分，最后勾勒鳞片。

 重墨

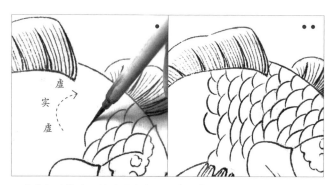

虚

实

虚

画出锦鲤的鳞片。鳞片的线条要"虚起虚收"，运笔要流畅，表现出鳞片锋利坚硬的质感。

知识拓展

正　　误

鱼鳍内部的纹理线条不要全部连接到外轮廓线条上。

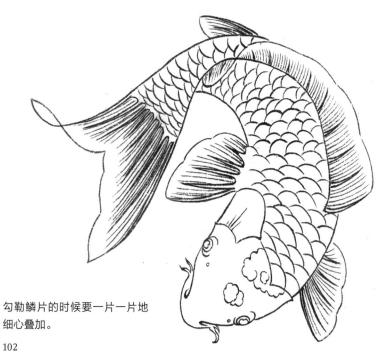

勾勒鳞片的时候要一片一片地细心叠加。

知识拓展

鳞片以三角形"插空"的方式叠加。

金鱼，鳞介的颜色表现

金鱼的画法和锦鲤不同。金鱼的鱼鳍、鳞片都与锦鲤有所区别。金鱼的整体感觉相对锦鲤更加"柔美"，动态也更加柔和。

头部

金鱼头部鱼鳃处的收笔要虚，好表现前后关系。

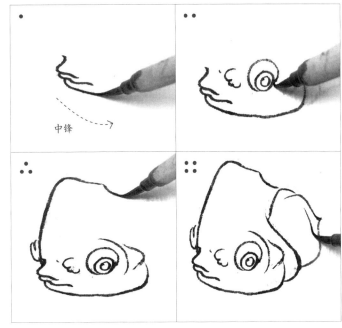

用重墨勾出金鱼的头部。金鱼头部的线条多为短线，金鱼鱼鳃部分的用线要虚实结合。

身体

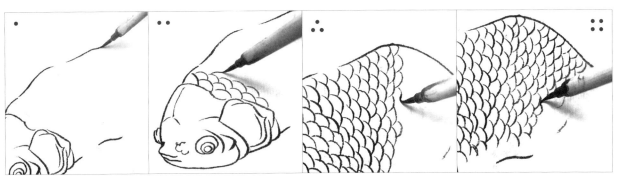

金鱼身体比较短小，动态明显。勾勒外轮廓时，要用分段的线条，用曲线表现其体态的柔和感，再用重墨画出鳞片部分。

知识拓展

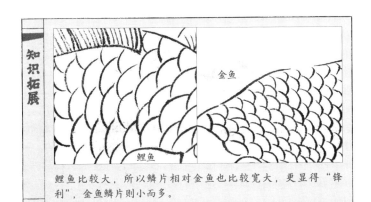

金鱼

鲤鱼

鲤鱼比较大，所以鳞片相对金鱼也比较宽大，更显得"锋利"，金鱼鳞片则小而多。

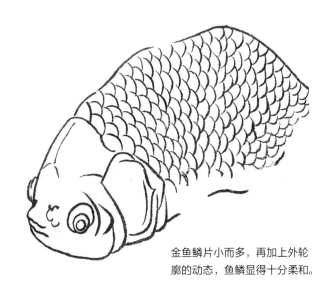

金鱼鳞片小而多，再加上外轮廓的动态，鱼鳞显得十分柔和。

鱼鳍

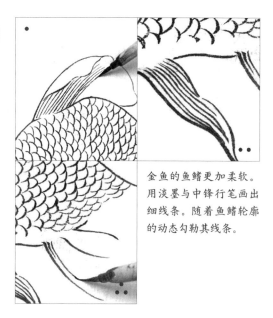

金鱼的鱼鳍更加柔软。用淡墨与中锋行笔画出细线条。随着鱼鳍轮廓的动态勾勒其线条。

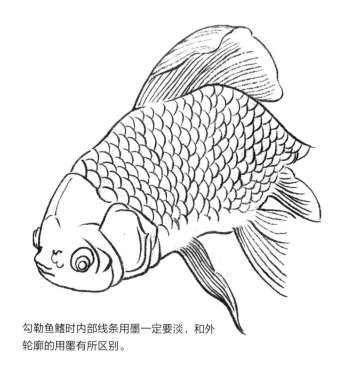

勾勒鱼鳍时内部线条用墨一定要淡，和外轮廓的用墨有所区别。

尾部

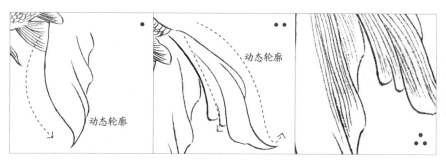

动态轮廓

动态轮廓

先用重墨勾勒尾部的外轮廓。金鱼尾部是表现整体动态的关键，在勾勒时要细心。然后勾勒出尾部另一半的轮廓，最后用淡墨勾勒出内部纹理。

知识拓展

金鱼的尾部相对鲤鱼更加柔软，尾部线条的勾勒以发散的形式进行。

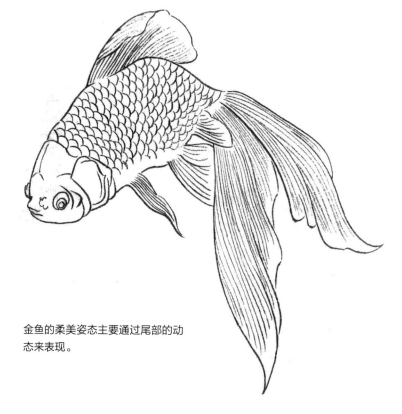

金鱼的柔美姿态主要通过尾部的动态来表现。

螃蟹，甲壳的质感表现

鳞介类动物的"锋利"感能通过线条表现，甲壳类动物"坚硬"的质感又怎么通过线条表现呢？下面以螃蟹为例介绍甲壳的质感如何表现。

壳

整个壳的轮廓线略粗，由小弧线连接而成且具有尖角，以表现坚硬质感。

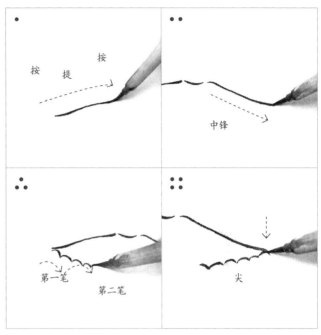

表现甲壳的坚硬感时，要用重墨与中锋行笔。先勾勒出螃蟹背部的线条，再通过小弧线画出壳尖锐的轮廓。

腹部

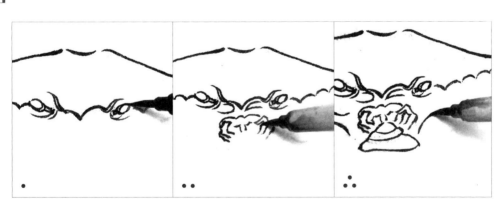

螃蟹眼睛、嘴以及腹部的质感都较为坚硬。所以用中锋行笔，线条的转折处选用方笔。

知识拓展

尖角

用多种笔锋组合画出尖角，适时上提、下压笔锋，使中锋下的线条更有力。

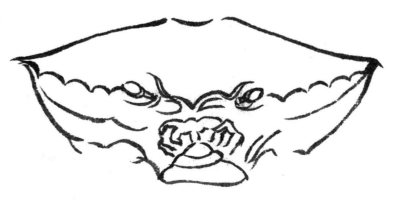

背部壳的用墨深于腹部的用墨，但整体还是重墨。

脚

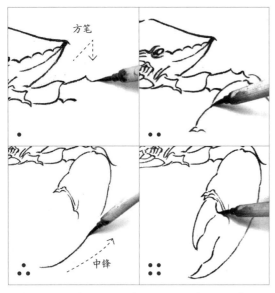

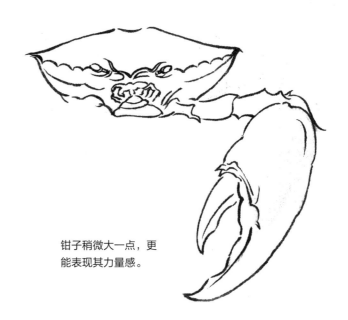

钳子稍微大一点，更能表现其力量感。

先勾勒出脚的第一段，用线条组合出尖角，钳子部分的外轮廓线条要流畅顺滑。

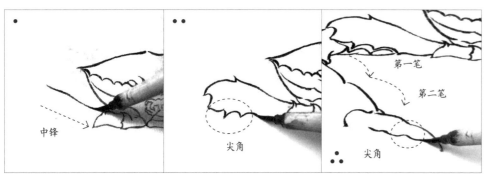

继续用重墨勾勒，先勾勒另一只带钳子的脚，用中锋行笔，转折处尖角较多。这一只钳子不要和第一只一样大小，要有所变化。

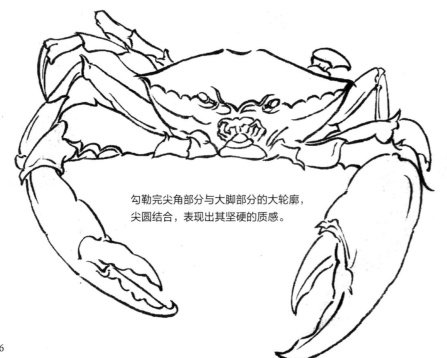

勾勒完尖角部分与大脚部分的大轮廓，尖圆结合，表现出其坚硬的质感。

继续依次勾出后面的小脚部分，用中锋行笔，用墨稍淡于大脚的用墨。

螳螂，不同部位的勾勒

螳螂可以说是昆虫中的"异类"，它除了胸部很长以外，最大的特点就是拥有一对很发达的前肢。在勾勒时，既要确定几条腿的比例，还要勾出不同足之间的对比。

头部与胸部

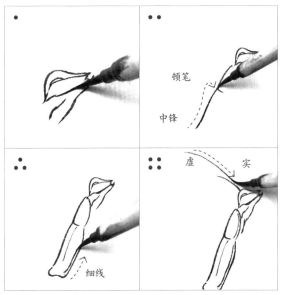

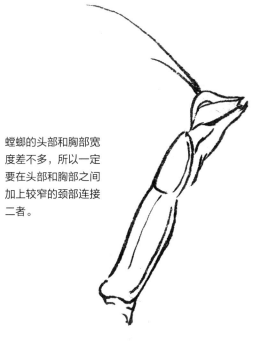

螳螂的头部和胸部宽度差不多，所以一定要在头部和胸部之间加上较窄的颈部连接二者。

用重墨勾勒螳螂的头部和胸部，用两根短线表示颈部，然后再勾勒背部线条，最后添加胸部的纹理。

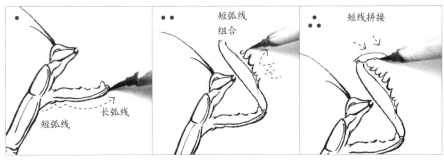

接着使用重墨勾勒前肢，前肢分为3段，第一段用长线；第二段的背面用长线勾勒，正面使用短弧线拼接而成；最后用短直线拼接出最尖端。

螳螂的前肢最有特点，用短弧线的组合勾勒出钳上的小刺。

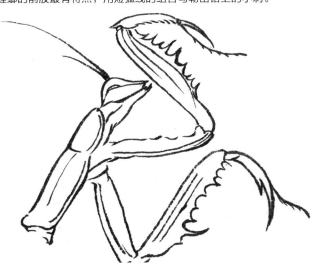

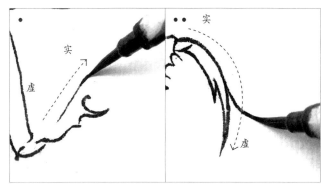

为了表现出前肢的锋利，在尖的地方都要使用虚的线条，另一端则使用实的线条。

淡墨

重墨

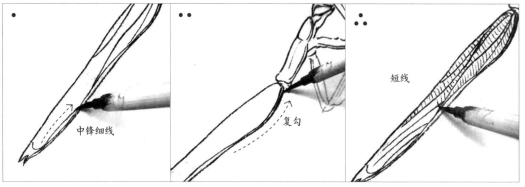

中锋细线

复勾

短线

首先用重墨勾勒腹部的大轮廓。先勾腹部上的翅膀，然后用竖线区分出各部位，最后使用淡墨在翅膀上勾勒短线条，将翅膀上的纹理勾勒出来。

重墨

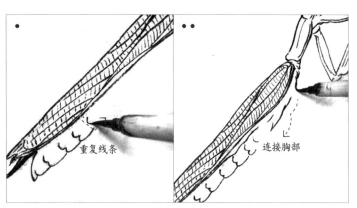

重复线条

连接胸部

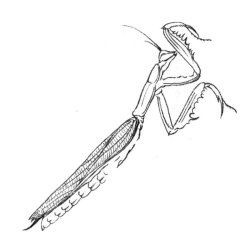

在翅膀下方勾勒腹部线条，腹部如同一层层叠加上去的，然后用短弧线组合重复地勾勒，最后从腹部下方连接至胸部。

重墨

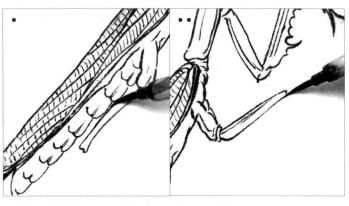

用直线重墨勾勒后足，此处和前肢一样有3处转折，但后足更细。

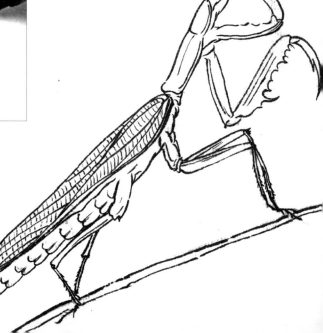

最后为螳螂画出一个落脚点，完成绘制。

蝴蝶，昆虫斑纹的处理

蝴蝶是花鸟画中经常出现的元素，所以学会画蝴蝶对于画花鸟画非常有帮助。蝴蝶的绘制难点在于它翅膀的颜色和斑纹的处理，不同的蝴蝶有不同的处理方法。

头、胸和腹

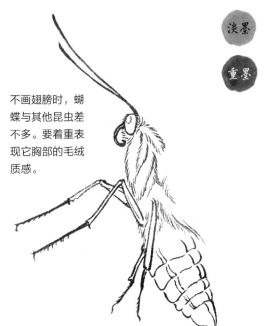

不画翅膀时，蝴蝶与其他昆虫差不多。要着重表现它胸部的毛绒质感。

淡墨

重墨

短线

短线组合长线

断笔

重

轻

先用重墨勾勒头部，画出蝴蝶的眼睛和嘴器，然后在胸部用淡墨勾勒短线条表示绒毛，将短线条组合为长线，确定胸部的形状。最后再一层层地用线勾勒腹部，以重墨勾勒出触须。

勾勒蝴蝶的足。它的两对足粗细差不多，前一对向前，后一对向后，足的前端部分较细，采用单线条勾勒即可。

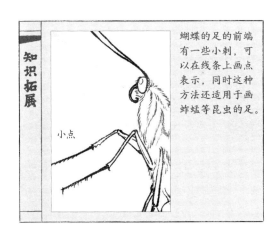

蝴蝶的足的前端有一些小刺，可以在线条上画点表示，同时这种方法还适用于画蚱蜢等昆虫的足。

知识拓展

小点

知识拓展

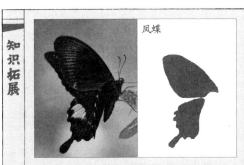

凤蝶

蛱蝶

粉蝶

不同种类的蝴蝶，翅膀的形状也是不同的。根据翅膀的形状大致能将其分为凤蝶、蛱蝶、粉蝶等。

翅膀

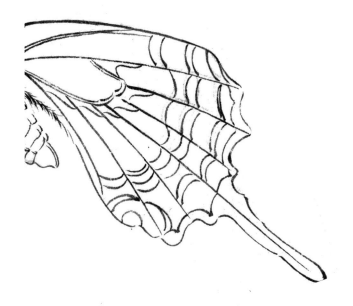

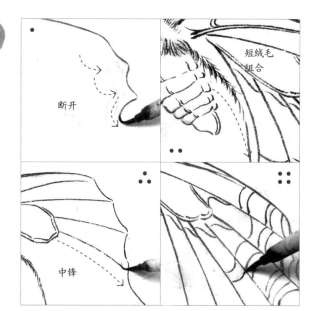

用淡墨勾勒翅膀，翅膀的顶面用长直线勾勒，底面用短弧线组合勾出；然后在翅膀上从简到繁用中锋行笔勾勒直线。

勾勒斑纹的线条需要细一些，同时勾勒的顺序是从简到繁，先勾出大轮廓，然后再添加细节。

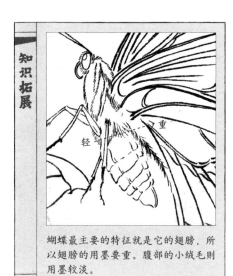

蝴蝶最主要的特征就是它的翅膀，所以翅膀的用墨要重。腹部的小绒毛则用墨较淡。

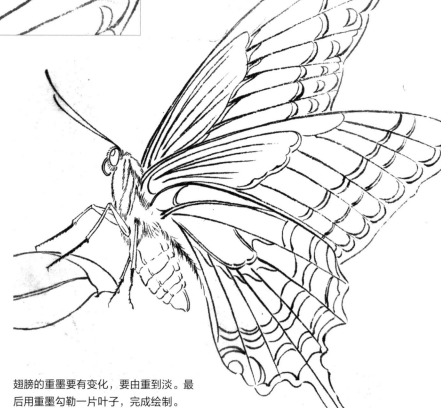

翅膀的重墨要有变化，要由重到淡。最后用重墨勾勒一片叶子，完成绘制。

蜜蜂，昆虫质感的处理

蜜蜂虽小，但同样五脏俱全。它的身上有着很多不同的质感表现，比如它的头部和腹部比较光滑，但胸部是毛绒质感，并且翅膀非常透明，这些需要我们注意。

头部

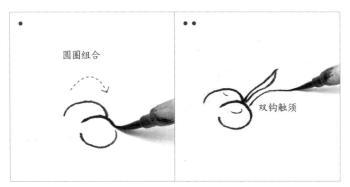

用重墨勾勒头部，然后在眼睛中间向前勾勒，画出蜜蜂的触须。

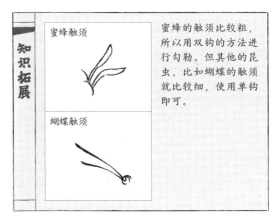

蜜蜂的触须比较粗，所以用双钩的方法进行勾勒。但其他的昆虫，比如蝴蝶的触须就比较细，使用单钩即可。

翅膀

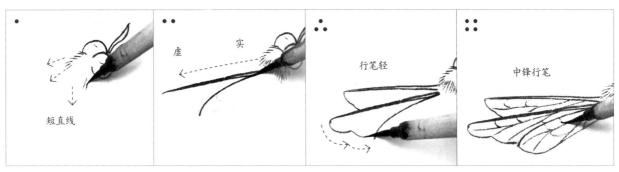

从头部往下，先用短直线组合勾勒出胸部轮廓，然后从背部起笔，先实后虚，以淡墨勾勒出翅膀的顶面，在翅膀下方勾勒弧线，画出翅膀轮廓。最后用中锋的笔尖行笔，勾勒出翅膀的纹路。

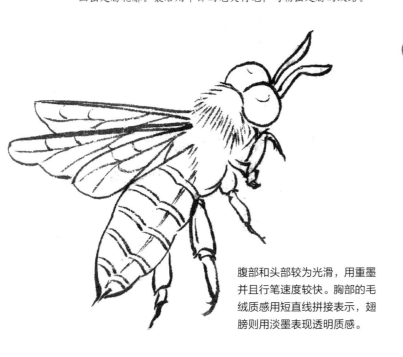

腹部和头部较为光滑，用重墨并且行笔速度较快。胸部的毛绒质感用短直线拼接表示，翅膀则用淡墨表现透明质感。

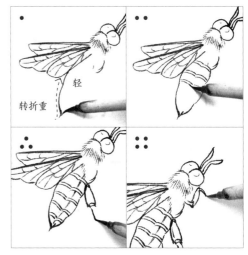

从腹部的底部起笔，先重后轻地勾勒腹部轮廓；然后用较细的线条勾勒腹部表面的纹路；最后勾勒上足即可。

白描绘出虫鸣林涧的淡然

柳间鸣蝉，空间关系的把控

当一个画面中不只有一个昆虫，并且还需要将它们与植物搭配起来时，就需要考虑到空间关系，并将它们放置在最合适的位置。

第一只蝉

淡墨

重墨

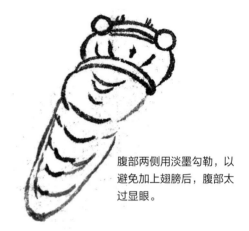

腹部两侧用淡墨勾勒，以避免加上翅膀后，腹部太过显眼。

用重墨勾勒蝉的头部，然后顺着头部往下勾勒出胸部和腹部，腹部的线条使用淡墨勾勒。

翅膀

淡墨

重墨

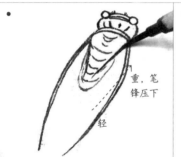

重，笔锋压下

轻

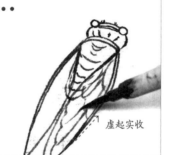

虚起实收

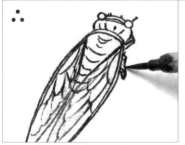

先用重墨勾勒翅膀的外部轮廓，翅膀尖的线条稍虚，根部稍实。然后使用淡墨勾勒翅膀里的纹路，最后再用重墨勾勒蝉的足。

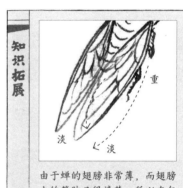

知识拓展

重

淡　淡

由于蝉的翅膀非常薄，而翅膀上的筋脉又很清楚，所以在勾勒时，墨色的变化很重要。

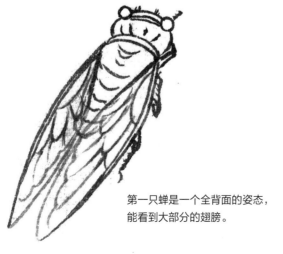

第一只蝉是一个全背面的姿态，能看到大部分的翅膀。

知识拓展

前足　后足

蝉的前足和后足也有一些区别，后足相对更发达，也就是中间部分更粗大。

第二只蝉

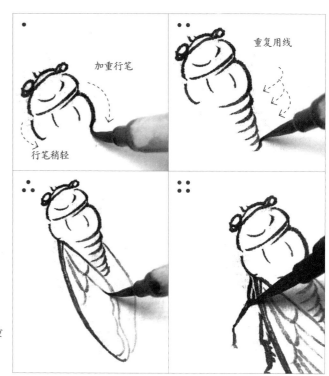

第二只蝉角度稍侧，近处的翅膀较多，远处的翅膀较少。

第二只蝉，在胸部靠下处线条稍细，靠上处稍粗；然后顺势往下，用重复的弧线勾勒腹部；从腹部两侧勾勒翅膀轮廓，最后用淡墨勾勒翅膀。

第三只蝉

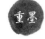

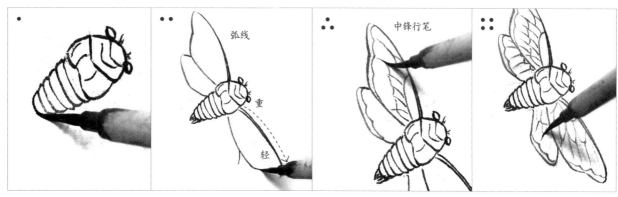

同样先用重墨勾勒第三只蝉的头、胸和腹部，然后勾勒翅膀。它的翅膀是张开的，所以翅膀线条与身体垂直，并且在主翅下方还要勾勒出副翅，最后用淡墨勾勒翅膀上的纹路。

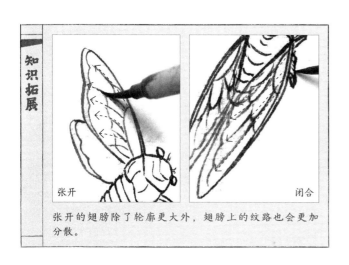

张开的翅膀除了轮廓更大外，翅膀上的纹路也会更加分散。

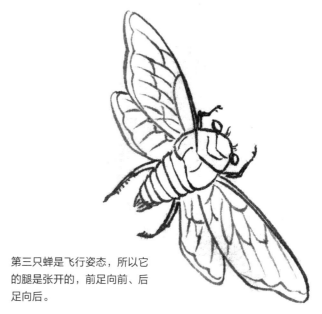

第三只蝉是飞行姿态，所以它的腿是张开的，前足向前、后足向后。

柳枝

重墨

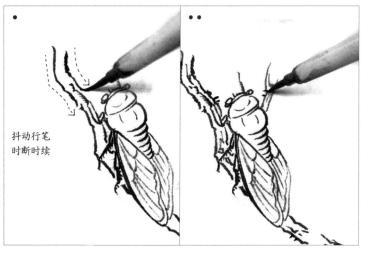

抖动行笔
时断时续

先用重墨勾勒柳枝，行笔时稍加抖动，让树干质感更加粗糙。勾勒完成后，在树干边缘上点一些小点表现树干质感，记得留出用于勾勒柳条的空白。

勾勒树干时，要考虑蝉的位置，它的足部和树干要相互契合。

重墨

双线

单线

接着使用淡墨勾勒细柳条，从粗枝开始用双线勾勒柳条，尖部使用单线并加长。然后在柳条两侧像画竹叶一样勾勒出柳叶。

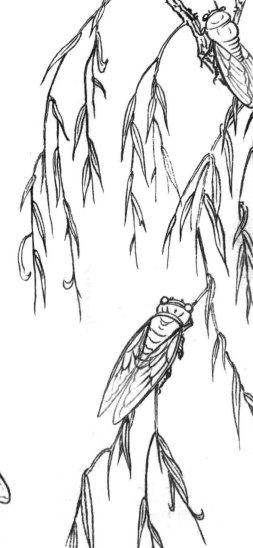

知识拓展

太对称

正　　　　误

柳条和柳叶的用笔都是先重后轻，柳叶分散于柳条两侧，但叶子不能完全对称，要有变化。

勾勒柳条时，根据蝉的足部来确定位置，要刚好穿插到蝉的正下方。

池中金鱼，线条流动感的体现

在画鱼的时候，往往会勾勒水纹。无论是鱼还是水，在勾勒时，对线条进行处理时要保证其流动感，这样才能让它们看起来更自然。

鱼头

不同种类的金鱼头部有很明显的不同，但整体上，眼睛和嘴巴的位置是不变的。

 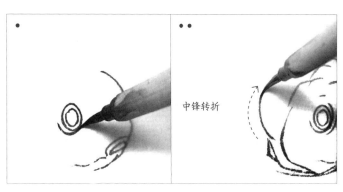

中锋转折

用重墨勾勒鱼头，根据鱼头的角度确定眼睛的大小和形状，然后在头部后面用长弧线勾勒出鱼鳃。

知识拓展

鱼鳍与身体连接处的线条不是合在一起的，而是在一个圆形范围内起笔勾勒出来的。

 淡墨

 重墨

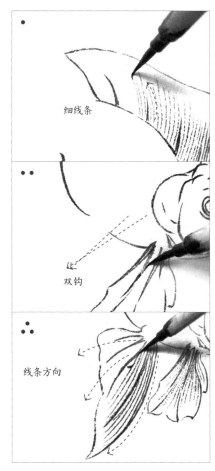

细线条

双钩

线条方向

先用重墨勾勒鱼鳍的整体轮廓，然后用双钩线勾勒鱼鳍的轮廓，最后使用淡墨在鱼鳍上勾勒较细的线条。

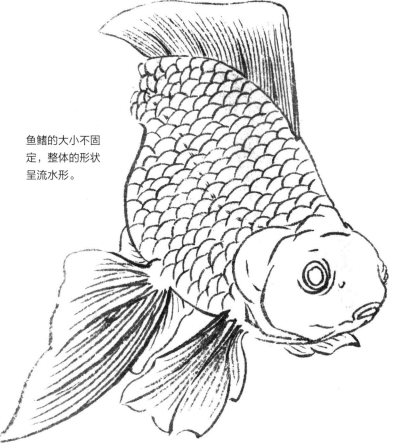

鱼鳍的大小不固定，整体的形状呈流水形。

115

鱼鳞和尾鳍

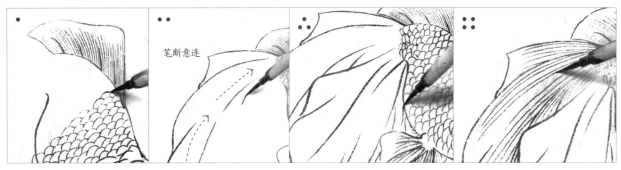

笔断意连

用淡墨勾勒鱼鳞，鱼背上的鳞片的用墨要重于鱼肚；然后勾勒出尾鳍部分，先勾勒出尾部的大轮廓，注意用线流畅，接着用淡墨添加其他纹理线条。

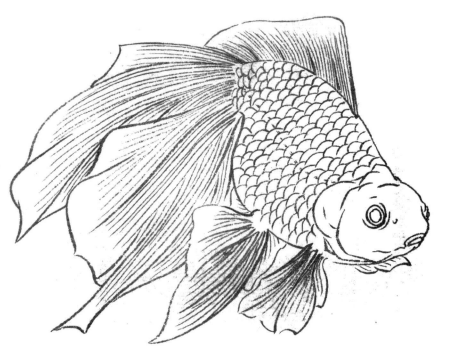

金鱼作为主体部分，一定要注意细节的描绘，比如金鱼身体上的侧线。

水草一

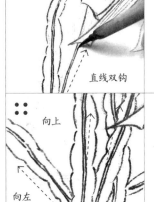

直线双钩

短弧线组合

向上

向左

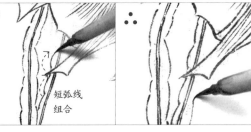

先用直线勾勒出水草的内部线条，然后用短弧线组合勾勒出水草的轮廓，最后添上其他方向的水草。

水草的勾勒要一片一片地进行，注意其前后关系。

水草二

淡墨

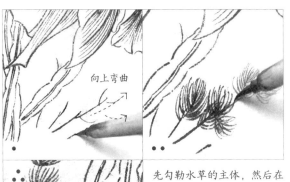

向上弯曲

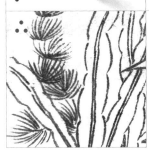

先勾勒水草的主体,然后在枝干的基础上添加水草叶,最后勾勒出被遮挡的部分。

在水草的根部加上石头,注意石头的大小要有区别。石头在水里的表现一定要"圆",表现出光滑的质感。

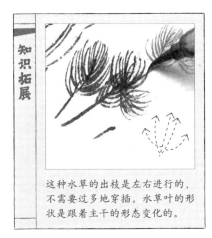知识拓展

这种水草的出枝是左右进行的,不需要过多地穿插。水草叶的形状是跟着主干的形态变化的。

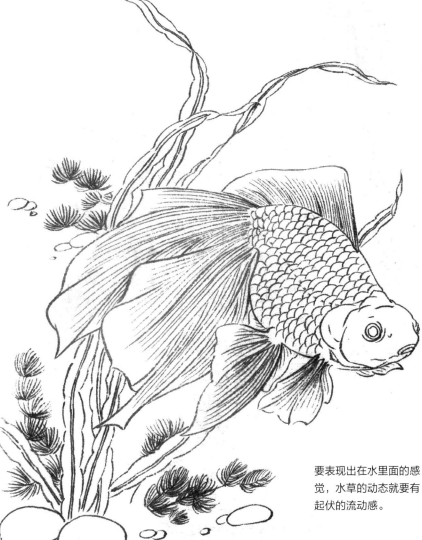

要表现出在水里面的感觉,水草的动态就要有起伏的流动感。

蜻蜓与枇杷，突出画面重点

在进行绘画创作时，画面中往往会有一个重点。但画面的重点并不是一幅作品里最大的东西，它可以是花丛里的一只蜜蜂，也可以是将要立在树上的蜻蜓。

枇杷

淡墨

重墨

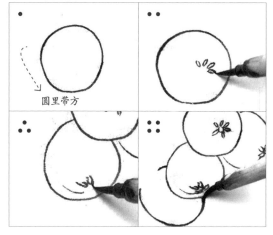

圆里带方

用淡墨勾勒枇杷，枇杷不宜太圆，要寻求变化，然后用重墨勾出枇杷的脐。

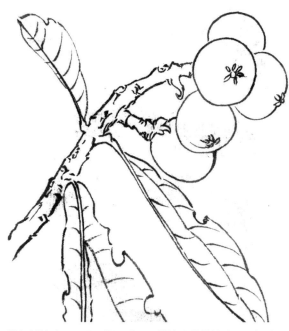

枇杷树的叶子不要画得一致，要描绘出烂掉的叶子和新叶。

叶子与枝干

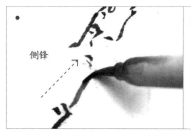

侧锋

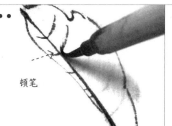

顿笔

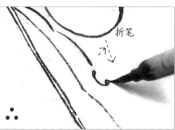

折笔

用侧锋勾勒出枝干，勾勒叶子内部筋脉时顿笔收笔，叶子缺口处折笔勾勒。

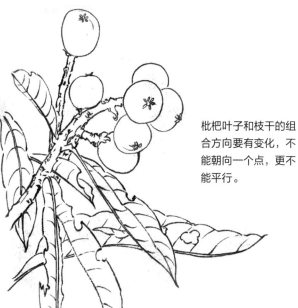

枇杷叶子和枝干的组合方向要有变化，不能朝向一个点，更不能平行。

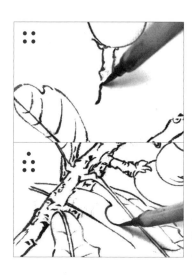

再画出遮挡在后面的一个枇杷枝，最后整理画面，添加穿插的叶子。

蜻蜓

重墨

淡墨

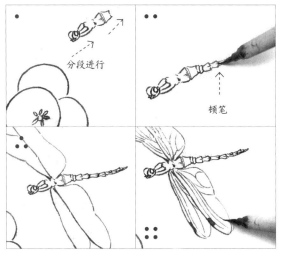

分段进行

顿笔

用重墨画出蜻蜓的身体部分。尾巴是分段进行勾勒的，然后勾出翅膀的轮廓，最后用淡墨进行内部纹理的绘制。

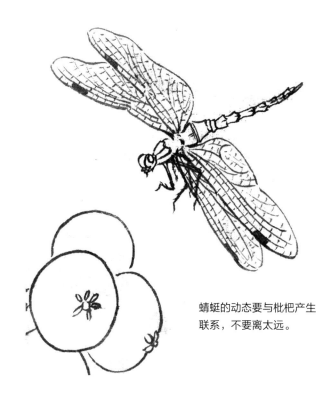

蜻蜓的动态要与枇杷产生联系，不要离太远。

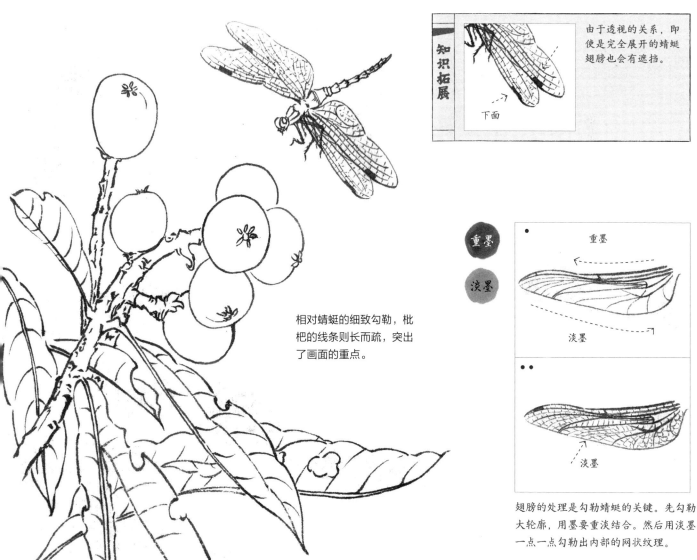

相对蜻蜓的细致勾勒，枇杷的线条则长而疏，突出了画面的重点。

知识拓展

由于透视的关系，即使是完全展开的蜻蜓翅膀也会有遮挡。

下面

重墨

淡墨

重墨

淡墨

淡墨

翅膀的处理是勾勒蜻蜓的关键。先勾勒大轮廓，用墨要重淡结合。然后用淡墨一点一点勾勒出内部的网状纹理。

蝈蝈与白菜，多种线条的组合表现

蝈蝈和白菜是工笔草虫画里的经典组合，绘制时，既要考虑二者位置的安排，还要处理好线条与不同的质感。

头和身体

淡墨

重墨

方笔转折
圆润转折

用重墨勾勒出头部，用方笔勾勒背部的转折处，表现出壳的坚硬质感。用圆润的线条勾勒蝈蝈的腹部，与背部线条形成对比。

勾勒身体时，要留出蝈蝈四肢的生长位置。

四肢

淡墨

重墨

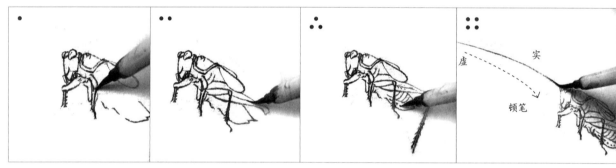
虚　实
顿笔

在身体留出的位置用重墨勾勒出四肢，然后用淡墨勾勒腹部的纹理，最后勾勒蝈蝈的触角。蝈蝈的触角相对较长，用笔要虚起实收。

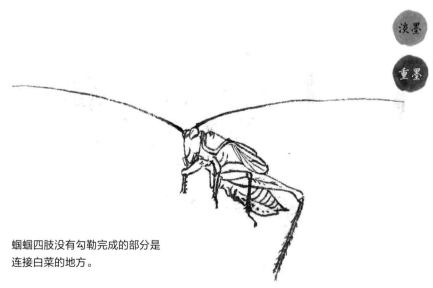

蝈蝈四肢没有勾勒完成的部分是连接白菜的地方。

淡墨

重墨

前足

后足

蝈蝈前足与后足有明显差别。蝈蝈四肢的勾勒使用重墨，而后足内部纹理的勾勒则采用淡墨。

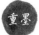

白菜

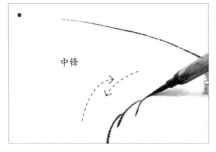 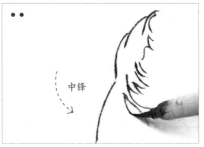 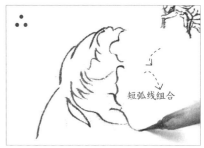

用中锋行笔勾勒白菜。用重墨先勾勒筋脉部分，筋脉的质感光滑，用线相对于叶子较长；然后勾勒连接叶子的部分；最后用短弧线勾勒叶子，表现叶子柔软的质感。

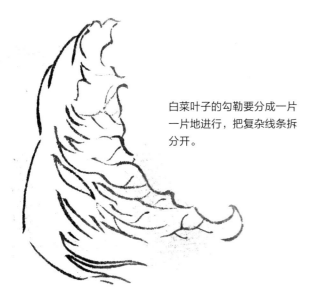

白菜叶子的勾勒要分成一片一片地进行，把复杂线条拆分开。

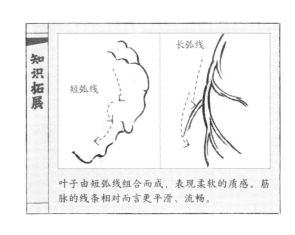

叶子由短弧线组合而成，表现柔软的质感。筋脉的线条相对而言更平滑、流畅。

白菜主要分为筋和叶两部分，所以在多而复杂的线条里，墨色的区分也很重要。

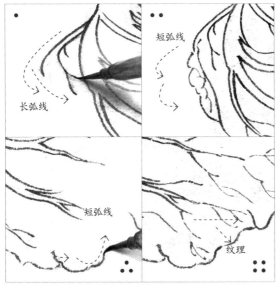

用重墨继续勾勒筋脉部分，然后用淡墨完成叶子的描绘，最后勾勒内部的筋脉纹理。

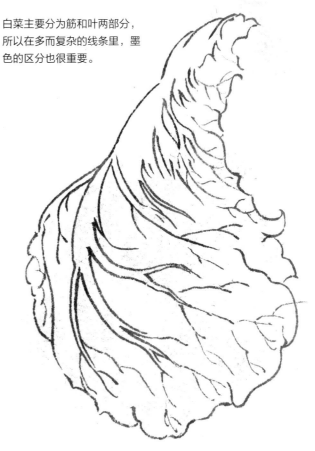

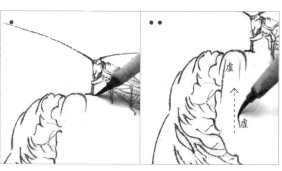

重墨

淡墨

用重墨勾勒中间的白菜部分，然后用淡墨勾勒内部纹理，运笔要虚起虚收。

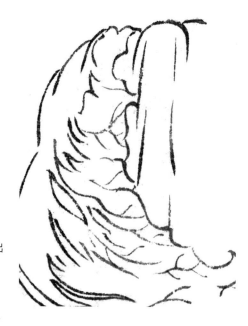

筋脉内部的线条笔断意连，表现出光滑的质感。

勾勒第三片白菜时，先勾勒白菜的筋脉部分，留出与中间几片白菜衔接的地方；然后用短弧线组合勾勒出叶子；最后画出被遮挡的叶子部分。

白菜下方需要添加叶子，让画面更加稳定。

勾勒不带筋脉的叶子，先用弧线组合勾勒出轮廓，然后添加内部纹理。

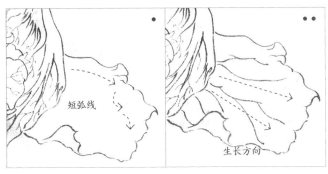

用淡墨勾勒叶子的大轮廓，然后添加内部筋脉的线条。注意叶子内部线条的方向要符合叶子的生长方向。

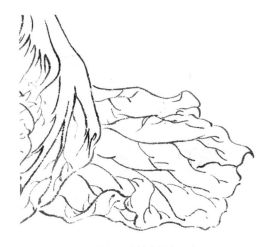

内部细小纹理的线条要比轮廓线条更细。

细节的整理

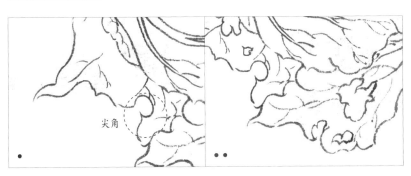

最后整理画面，添加其他叶子的细小筋脉。在叶子内部用短弧线勾勒出坏掉的部分，短弧线连接的地方组合成尖角，表现叶子撕裂处的锋利感。

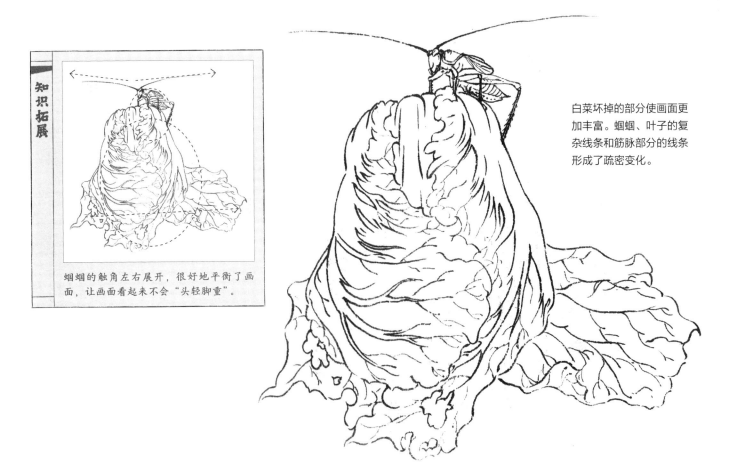

知识拓展

蝈蝈的触角左右展开，很好地平衡了画面，让画面看起来不会"头轻脚重"。

白菜坏掉的部分使画面更加丰富。蝈蝈、叶子的复杂线条和筋脉部分的线条形成了疏密变化。

鳞介、虫如何画得不生硬

昆虫不同于其他动物，它们的身体基本都是硬壳，那么在白描时就需要想办法让它们显得不生硬，而这个方法就是画出准确的昆虫结构。

找准头、胸、腹的形状和比例

无论是什么昆虫，它的身体部分都是由头、胸、腹3个部分组成的，不同的只是形状与大小。例如蝴蝶的头部小、螳螂的腹部长、蝉的胸与腹部粗等。找准这3个部位的形状，并将它们组合起来，是绘制昆虫的首要目标。

找准足与触须的方向

昆虫一般有3对足，每只足上都有几段转折，通过这些转折，它们能将身体支撑起来。不同的物种足的长度不同，但转折的弧度基本一致，同时要画出昆虫独特的触须。

找准翅膀的形状

蝴蝶
螳螂
蝉

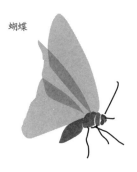
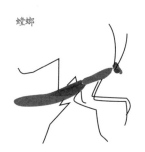
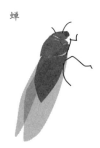

不同的物种翅膀形状有很大的差别。蝴蝶的翅膀很大、蝉的翅膀很长，但无论是单翅还是对翅，只要添加上它们各自翅膀的形状，昆虫自然就栩栩如生了。

技法问答

问：画鱼鳞的时候，为什么画着画着就乱了？

答： 在勾勒鱼的鳞片时，由于鳞片比较多，所以要慢慢地勾勒，找到鱼鳞之间重叠的规律进行描绘。

问：画昆虫的时候，如何判断用墨的深浅？

答： 前面提到，质感硬、固有色深的物体可以用重墨；质感软、固有色浅的物体可以用淡墨。画昆虫同样是这个道理，比如身体外壳较硬，就可以用重墨；翅膀较软，就可以用淡墨。

问：昆虫在画面中如何构图？

答： 昆虫不需要画得太多，起到点睛的作用即可。能飞的昆虫，让它飞于空中，头正对花朵方向；不能飞的，就着力于枝干上，头也对着花朵。

鱼虫白描谱

所有昆虫的身体构造都可以分为头、胸、腹、翅、足、须等部位。只要把这些部位分清楚，就能将它们画得惟妙惟肖。

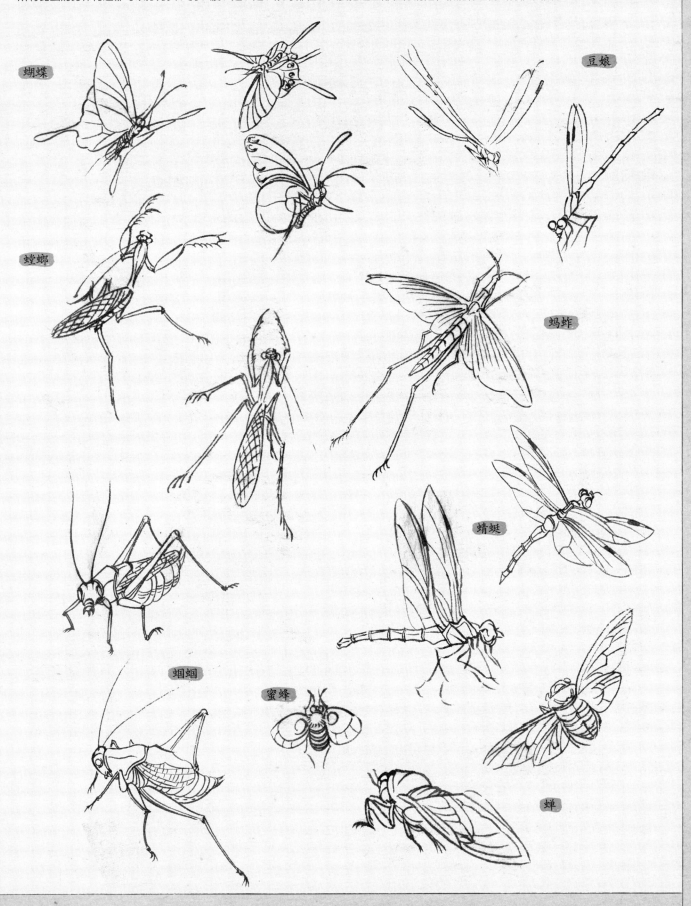

蝴蝶

豆娘

螳螂

蚂蚱

蝈蝈

蜜蜂

蜻蜓

蝉

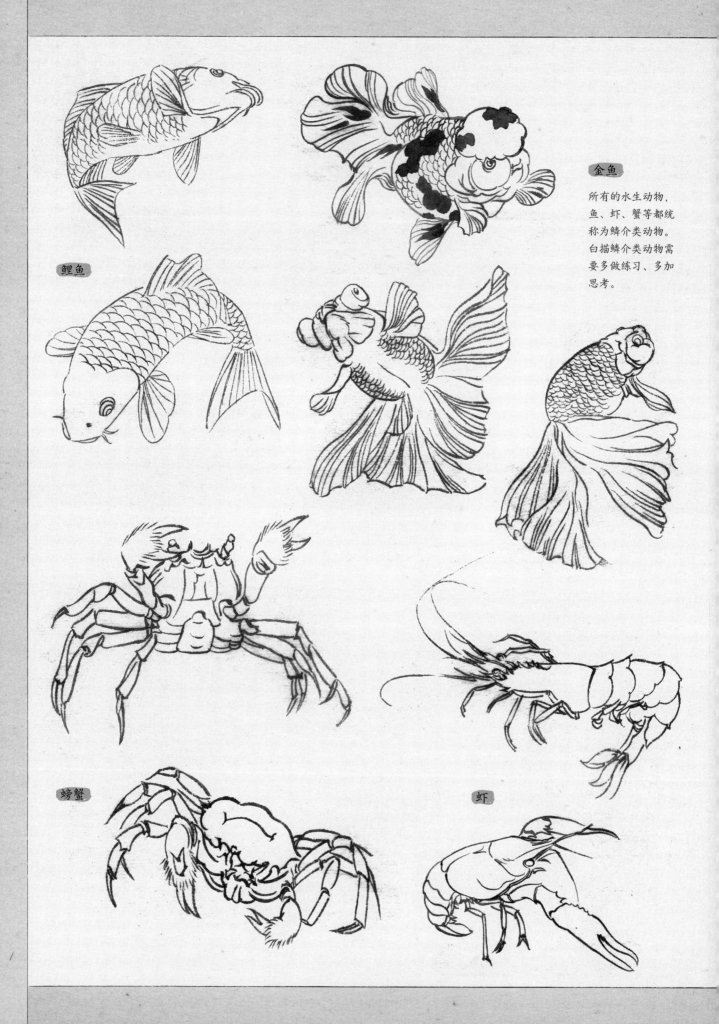

鲤鱼

金鱼

所有的水生动物，鱼、虾、蟹等都统称为鳞介类动物。白描鳞介类动物需要多做练习、多加思考。

螃蟹

虾

第六章

气韵生动的白描表现技巧

经过前几章的学习，我们已经熟悉了花卉、鸟兽、虫鱼等的绘制技法。在白描创作里，不论是描绘生活，还是勾勒自然，都很少有只描绘单个花卉鸟虫的，更多的是把花卉虫鱼搭配起来表现一个场景。

这一章里，我们就将运用前几章学习的内容，以创作的形式来勾勒大自然的美丽，以拟古的笔意来描绘生活百态。

丛林精灵，跃然纸上

蛱蝶丛生图

在同一画面中的花与蝶都需要画出不同的姿态和造型，不能出现相同的造型。通过它们的组合关系搭建完善的构图关系，是创作的重点。

蝴蝶

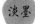

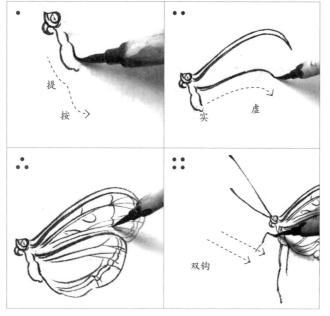

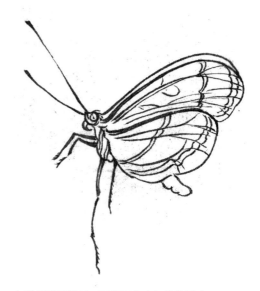

勾勒蝴蝶翅膀时，要能区分出翅膀的层次。

用重墨勾勒出蝴蝶的头部和身体部分；翅膀轮廓线条的用墨要淡于重墨，蝴蝶翅膀的纹理部分要用淡墨；最后添加蝴蝶的足。

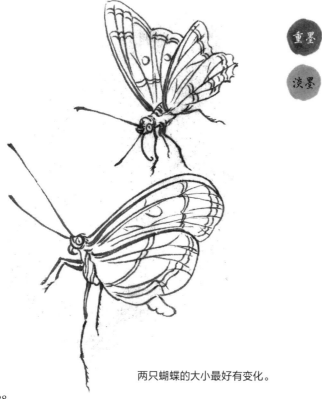

两只蝴蝶的大小最好有变化。

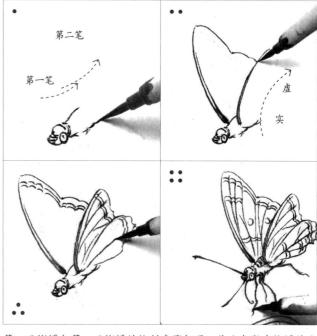

第二只蝴蝶与第一只蝴蝶的绘制步骤相同，依次勾勒出蝴蝶的头部、身体和翅膀。

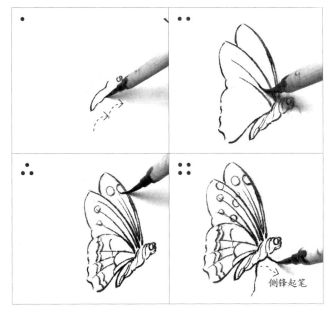

这只蝴蝶的方向区别于前两只，所以在运笔时要注意顺势的习惯。

观察角度不同，触角的长短、粗细会有所变化。

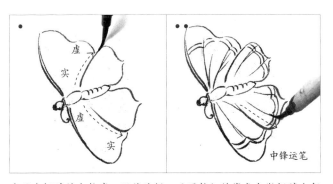

先画出翅膀的大轮廓，运笔流畅。再用较细的线条勾勒翅膀内部的纹理。

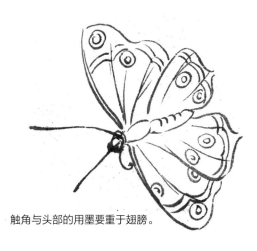

触角与头部的用墨要重于翅膀。

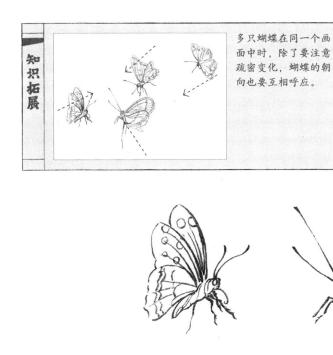

多只蝴蝶在同一个画面中时，除了要注意疏密变化，蝴蝶的朝向也要互相呼应。

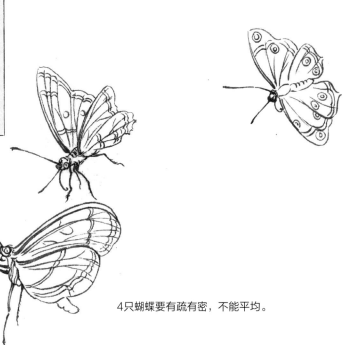

4只蝴蝶要有疏有密，不能平均。

枯树

重墨

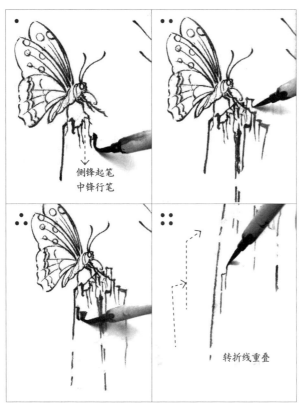

侧锋起笔
中锋行笔

转折线重叠

勾勒树干时多用侧锋，线条的粗细要有变化。侧锋能表现树干粗糙的质感，用重墨能在加强质感的同时更好地区别于蝴蝶的线条。

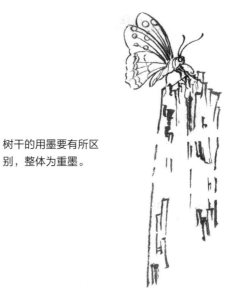

树干的用墨要有所区别，整体为重墨。

知识拓展

复杂的线条出现时，也要注意穿插关系，前后要能连接上，不能马虎了事。

重墨

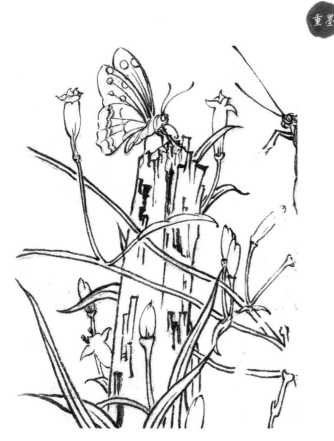

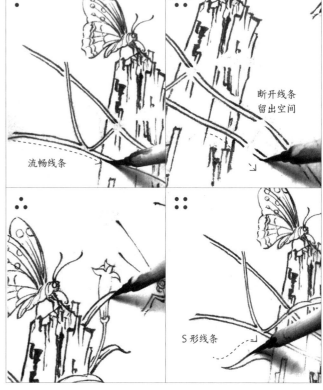

断开线条留出空间

流畅线条

S形线条

先画藤条。要留出叶子与花之间的距离，然后在空隙上添加花和叶，花朵用墨要淡，要和叶子、藤蔓有区别。

重墨

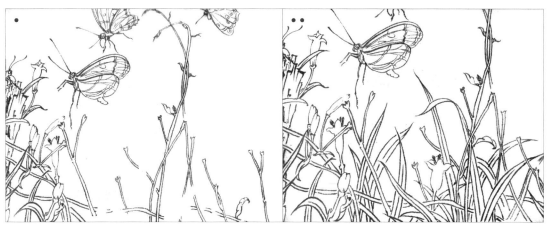

把复杂的线条简单化，先画出整体藤蔓，注意穿插关系，留出花与叶的位置；然后加上叶子，叶子的穿插关系也要细心地画出；最后画出花朵。

知识拓展

构图整齐时要有"破"的点，比如画面里不同朝向的蝴蝶。整体横向的构图里竖向的藤条也是"破"的点。

线条很多的画面要"简化"，把复杂的画面分成多个个体来——描绘。

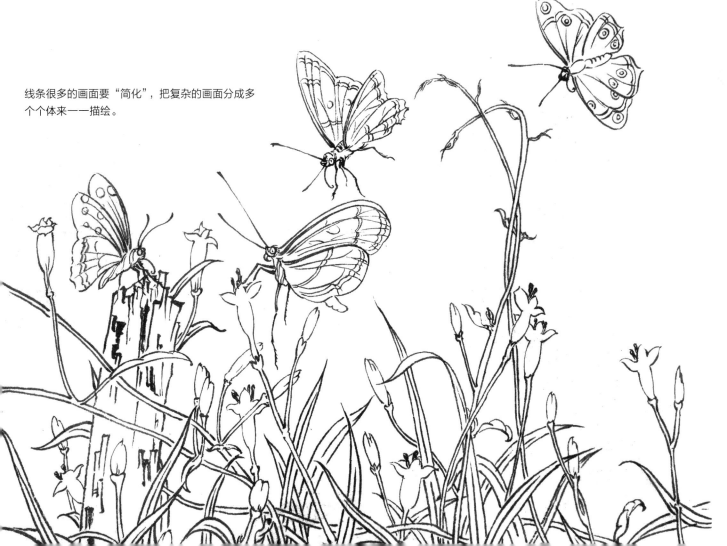

清涧幽兰图

山石、河流在大自然题材的作品里是必不可少的。下面我们就来学习山石与流水的画法，并结合兰花、游鱼进行组合创作。

兰花

重墨

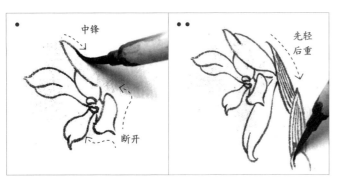

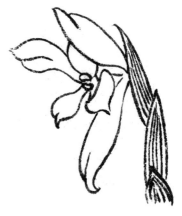

用淡墨勾勒出兰花花瓣，运用提、按的运笔手法勾勒出花瓣轮廓。用重墨勾出花的茎，在勾勒纹理的时候用笔可以"枯"一些。

提、按、枯、润等笔法能表现不同的质感，此处突出花朵的"润"。

兰叶

重墨

淡墨

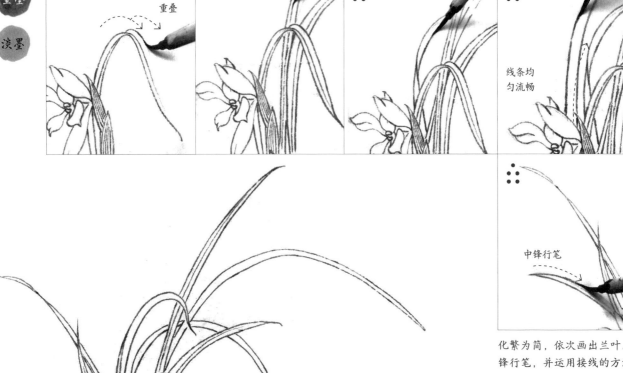

化繁为简，依次画出兰叶。用中锋行笔，并运用接线的方法细心地勾勒出兰叶的长线条，叶脉部分则用托笔的方法勾勒。

留出兰花根部，为后续的创作留出衔接部分。

石头

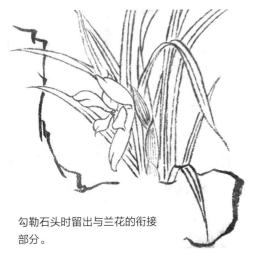

勾勒石头时留出与兰花的衔接部分。

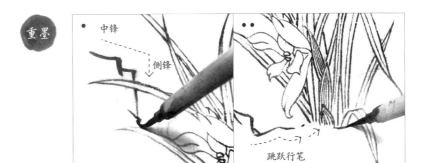

中锋

侧锋

跳跃行笔

用重墨勾勒石头。石头转折处要用侧锋配合中锋行笔，以表现坚硬的质感。

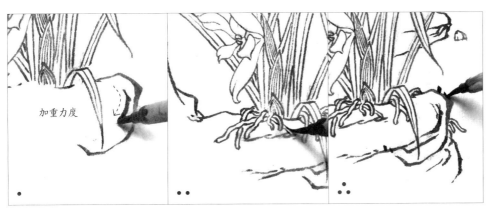

加重力度

表现石头的明暗转折部分，用笔的变化可以较大。然后添加兰花根部，要与石头形成前后关系。最后添加点作为点缀，增强石头质感。

知识拓展

添加石头的时候注意留出水流的源头位置。

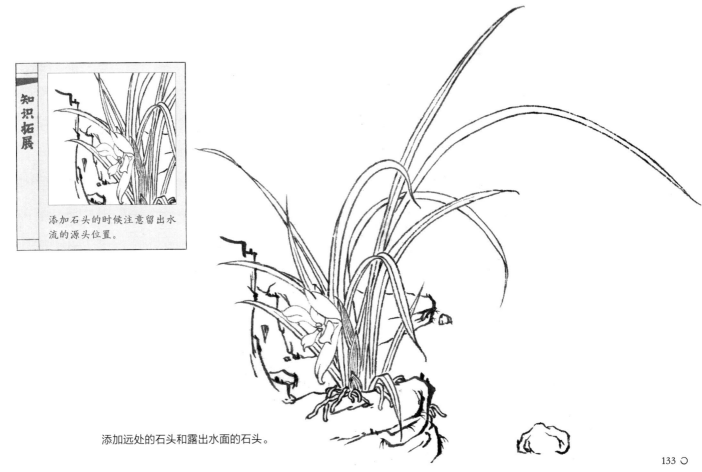

添加远处的石头和露出水面的石头。

鱼

重墨

淡墨

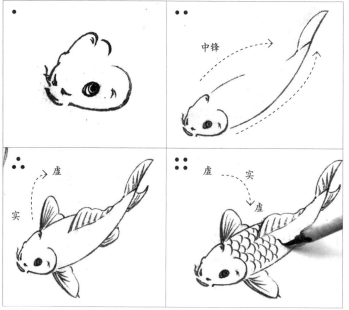

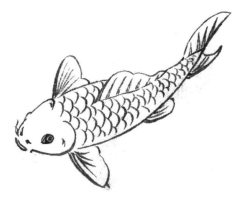

勾勒鱼鳍轮廓时的用墨要重于内部纹理，勾勒鳞片时线条一定要流畅。

先画出鱼头部分，用中锋行笔勾勒出鱼的大轮廓。对鱼鳍的勾勒则要注意用笔的"虚实"。最后勾勒鳞片。

两只鱼要有遮挡，大小要有变化。

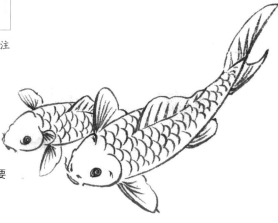

添加第二只鱼，两只鱼的朝向不要平行。

水的勾勒

淡墨

知识拓展

水纹围绕水中的物体分布，所以在物体的四周勾勒半弧线即可。

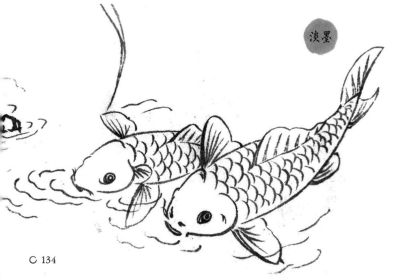

在鱼的周围勾勒出水纹。以水波的形式勾勒，勾勒水波时要结合提、按的运笔手法，用墨一定是淡墨或者清墨，线条不能太直，太直会失去水的质感。

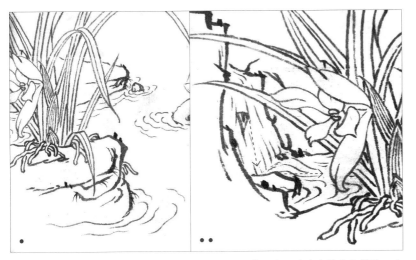

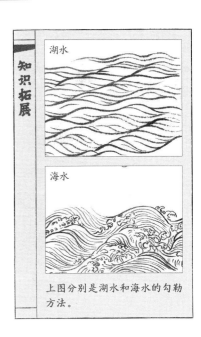

湖水

海水

上图分别是湖水和海水的勾勒方法。

通过水的线条表示水的流向。水的流向是怎样的，表示水纹的线条就是怎样的，在接触到水面的区域都添加上水波纹。

整理画面，添加点缀点，增强石头、水、花和鱼的表现效果。

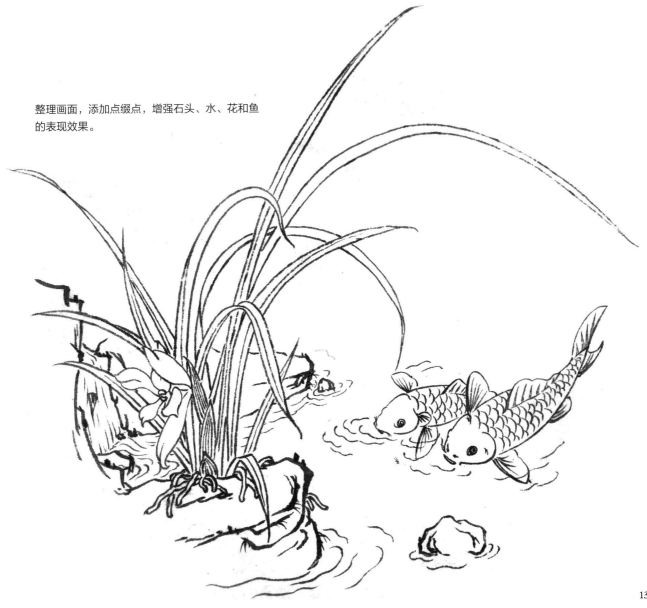

白描的多种表现效果

牧童横笛图

对生活百态的描绘离不开对人物的刻画。本节以"景"的形式勾勒人物，是对整体场景效果的描绘，并模拟古人的笔意对生活百态进行创作。

五官和面部

人物眼睛不是完全正面的眼睛，大小要有不同。

用重墨勾勒眼睛。上眼眶顿笔起笔，下眼眶的线条要细，用笔"虚起实收"。眉毛部分分为两段勾勒且运笔方向要不一样。

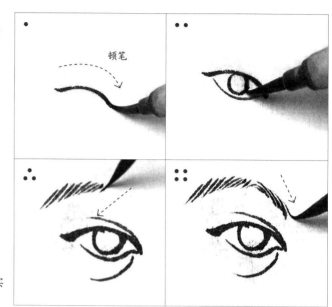

知识拓展

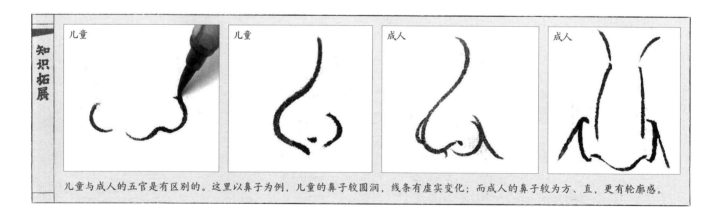

儿童与成人的五官是有区别的。这里以鼻子为例，儿童的鼻子较圆润，线条有虚实变化；而成人的鼻子较为方、直，更有轮廓感。

人物所占面积较小，用有代表性的线条表现出其年龄特点，例如鼻子的圆润或特殊的发髻。

四肢 —— 平淡的画面。

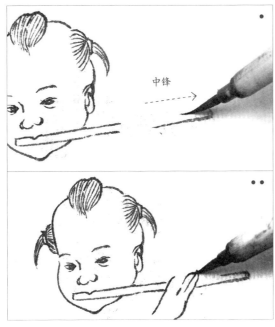

中锋 →

先画出笛子部分，然后留出勾勒手的地方，再进行描绘。

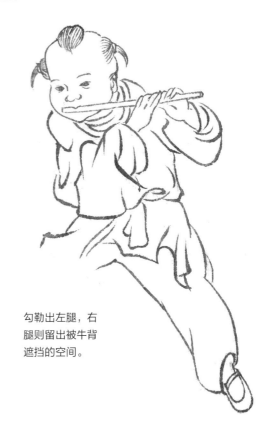

勾勒出左腿，右腿则留出被牛背遮挡的空间。

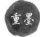

两头轻中间重

画出牧童袖子、裤子部分。结合前面的知识，合理运用提、按的运笔方法描绘人物的衣纹。

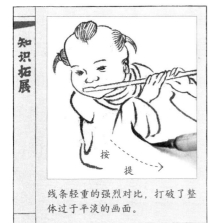

知识拓展

按
提

线条轻重的强烈对比，打破了整体过于平淡的画面。

知识拓展

勾勒手部时要注意手指关节的长短变化。

牛头的描绘

重墨

淡墨

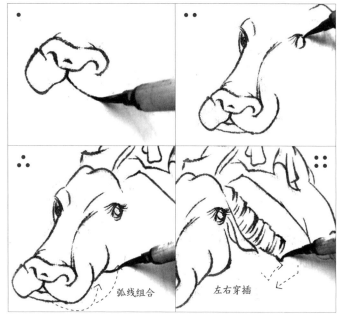

弧线组合　　左右穿插

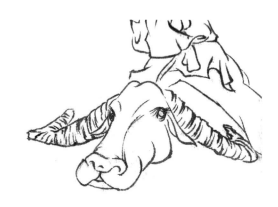

主要通过牛角处的变化来区分不同的质感。

从牛鼻子部分入手，然后勾勒出眼睛和牛角。牛角的描绘要结合"转折"与侧锋，表现坚硬的质感。

重墨

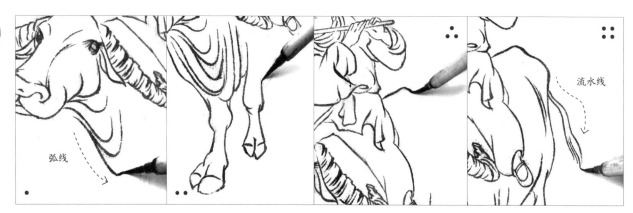

弧线　　　　　　　　　　　　　　　　　　　　　流水线

依次画出牛的四肢。牛脖子部分用笔要圆润，且要虚收；牛背与脚骨的表现多用方笔转折；尾巴的处理用"枯"笔。

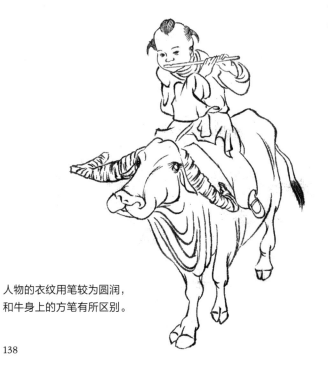

人物的衣纹用笔较为圆润，和牛身上的方笔有所区别。

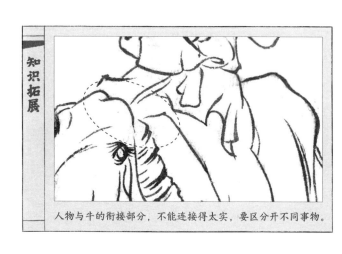

知识拓展

人物与牛的衔接部分，不能连接得太实，要区分开不同事物。

柳枝

 重墨

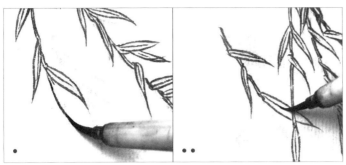

先勾出整体的柳条，再添加叶子，多用中锋行笔勾勒柳条。

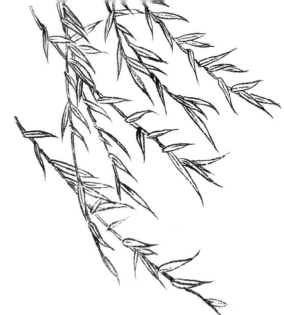

柳条比较柔软，要确定一个整体的运动方向。

画面的丰富

 重墨

勾勒出近处的山丘、石头，以及近处的小草，丰富画面。

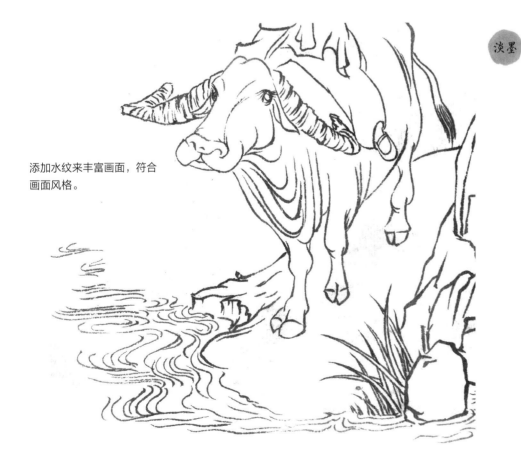

添加水纹来丰富画面，符合画面风格。

 淡墨

添加河流中的水波纹，用中锋运笔，且用墨要淡。

细节的整理

添加远处的河岸，要与近处的河岸形成对比。用实起虚收的短线勾勒远处的小草，以丰富地面。

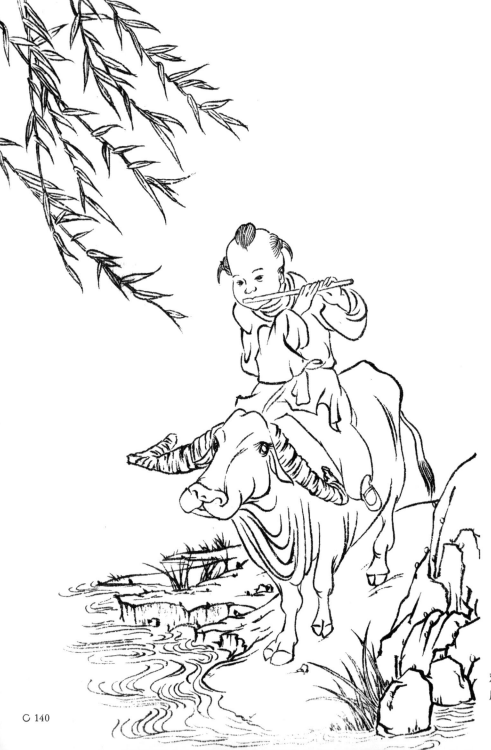

画面整体靠右下角，呈三角形构图。左上角的柳条平衡了画面，使画面更加完整，不可缺少。

对于场景的描绘，要抓住整体的运笔方式与用墨深浅，在合理的范围内寻求变化。

货郎鬻物图

在工笔画中，妙趣横生的货郎图一直以来都很受欢迎，例如苏汉臣的《货郎图》等，这类生活场景画着重表现人物的动作及对应的故事情节。

货郎人物

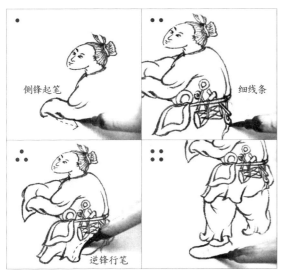

侧锋起笔

细线条

逆锋行笔

从人物头部开始勾勒，顺势画出衣物部分。勾勒衣物时采用混描的方式，上身使用曹衣描，下身使用兰叶描。

国画里的人物，身体比例并不重要，要着重去表现线条。

知识拓展

从苏汉臣《货郎图》中学习人物的描法。

货郎担子

中锋直线

对于需要描绘的物品，全部使用中锋行笔，用均匀细腻的直线去表现，例如货郎的担子。

生活场景画的精彩很大程度在于细节的丰富，所以担子等杂物需要精心绘制。

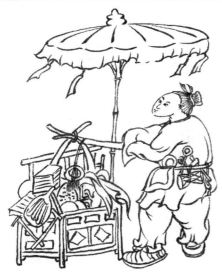

先轻后重
收笔顿笔

转折

接下来绘制上方的伞盖。用长短交接的弧线组合而成，并勾勒出伞盖上的褶皱；然后从上往下勾勒彩条；最后画上竹竿并连接到地面。

重墨

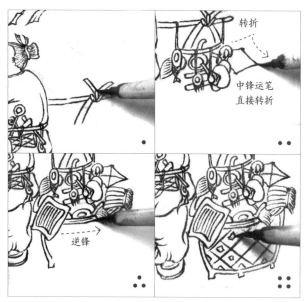

转折

中锋运笔
直接转折

逆锋

先勾勒担子，然后在担子下方画另一侧的担子，所有的线条都采用中锋勾勒，勾勒的方法与另外一侧一致。

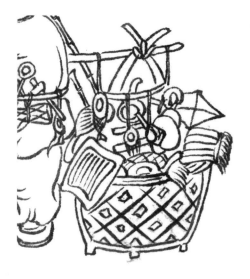

担子上的竹编纹理可以用简单的几何图案表示。

松树

重墨

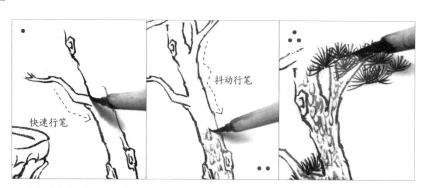

快速行笔

抖动行笔

先用重墨勾勒树干，注意树干的分支；然后在树干中用淡墨画圈，表现树皮质感；最后使用重墨在枝干上勾勒松针叶。

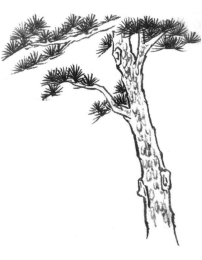

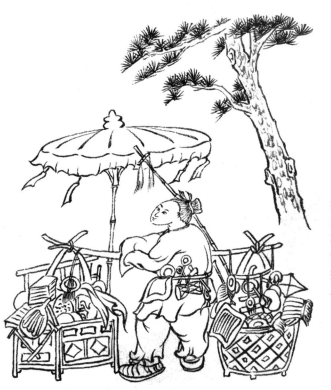

担子本身绘制得比较复杂，为了不让画面显得杂乱，树干根部和担子可以隔开一段距离。

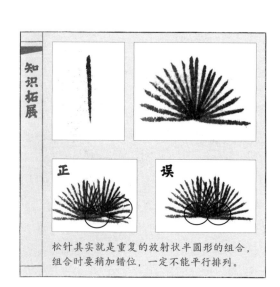

知识拓展

正　　误

松针其实就是重复的放射状半圆形的组合，组合时要稍加错位，一定不能平行排列。

小孩与妇女

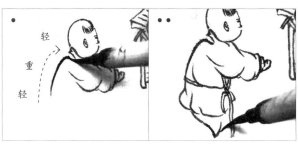

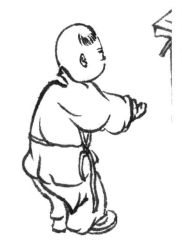

在许多画面中都出现了孩童的身影。绘制孩童时，头部稍大，四肢略短，自然就像了。

孩童的画法比较简单。头部基本呈一个圆形，在圆形上添加五官；然后使用兰叶描的方式着重刻画衣物，起笔稍轻，行笔稍重，收笔时力度再次减轻。

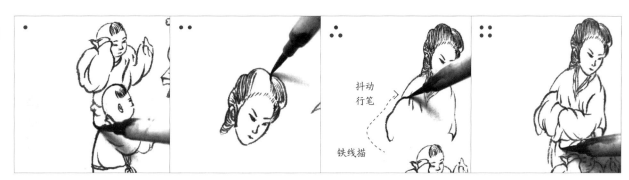

绘制另一位小孩的时候，要注意他所处的位置靠后，前面小孩会对他形成遮挡。然后勾勒妇女，从头部开始，细细画出头部头发的纹路，然后绘制衣物。

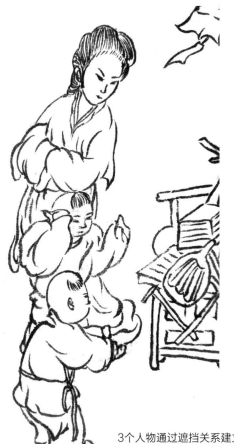

3个人物通过遮挡关系建立起了在画面中的空间关系，形成了景深感。

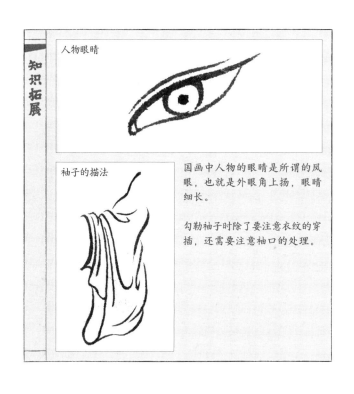

知识拓展

人物眼睛

袖子的描法

国画中人物的眼睛是所谓的凤眼，也就是外眼角上扬，眼睛细长。

勾勒袖子时除了要注意衣纹的穿插，还需要注意袖口的处理。

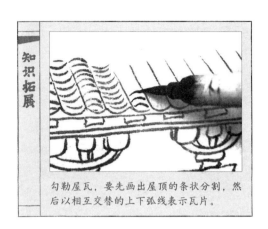

以重墨勾勒人物身后的房屋。勾勒这些房屋的线条要尽量直，并理清房屋的结构。

勾勒屋瓦，要先画出屋顶的条状分割，然后以相互交替的上下弧线表示瓦片。

最后需要简单表现地面的质感，画上一些石头、土丘和小草，让人物在画面中都有着力点，完成绘制。

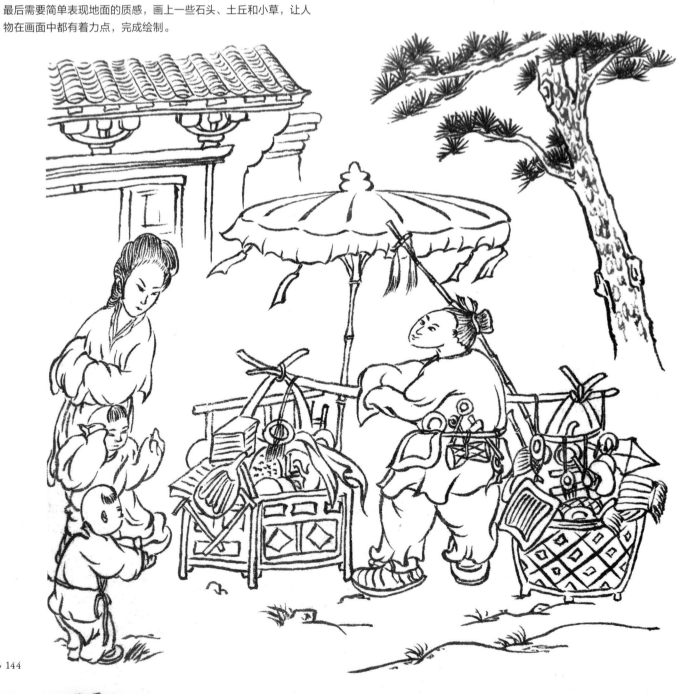